中华好春联

姚泉名 编

颜真卿楷书集字春联

长江出版传媒

湖北美术出版社

U0143414

出版说明

在我国传统习俗中，新春佳节张贴春联，是家家户户必不可少的重要活动。早在汉魏时期，古人就有在门上挂桃板以驱疫避邪的习俗，之后逐渐演变为过年时张贴大红春联。春联，是楹联的一种，文字须符合楹联的要求，上下联形式相对，内容相联。由于春联应用于欢度佳节之际，不仅在内容上要突出辞旧迎新、祈福求安之意，联语的书写也非常重要。饱含祝福与吉祥的联语，经由典雅大气的书法写出，更能增添节日的喜庆气氛和积极向上的精神格调。

时至今日，在一年一度的春节，仍有千家万户需要春联来寄托对美好生活的向往，对国富民强的期盼，对平安健康的祝愿；春联也仍然需要由美不胜收的中国书法来传情达意，挥写新声。

墨点字帖编写的『中华好春联』系列，分为《曹全碑隶书集字春联》《颜真卿楷书集字春联》《王羲之行书集字春联》《新编实用行书春联》四册，每册均收春联八十八副，分为『普天同庆篇』『国泰民安篇』『恭喜发财篇』『福寿康宁篇』『丰年有余篇』『高情雅趣篇』六类，特邀楹联专家姚泉名老师按各体分别编写。《新编实用行书春联》为书法家潘永耀老师手书，另三册以经典入门碑帖选字为依据，选字、集字务求美观、和谐。

本系列为书法爱好者提供了不同书体的春联范本，读者直接临摹即可张贴。各类语新意美的实用春联文字，可供书写者选择创作。初学者也可将本书作为书法作品来欣赏临摹。希望本书能在读者朋友迎春挥毫之际添雅兴，助神思，使读者朋友在体验、发扬优秀传统文化的同时，让春联继续传承古今不变的美好祈愿。

目录

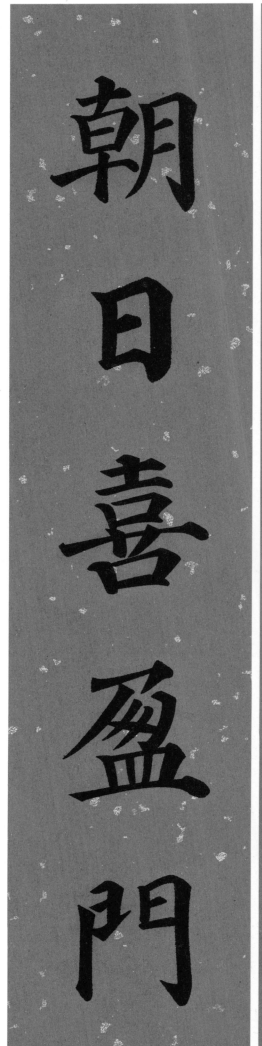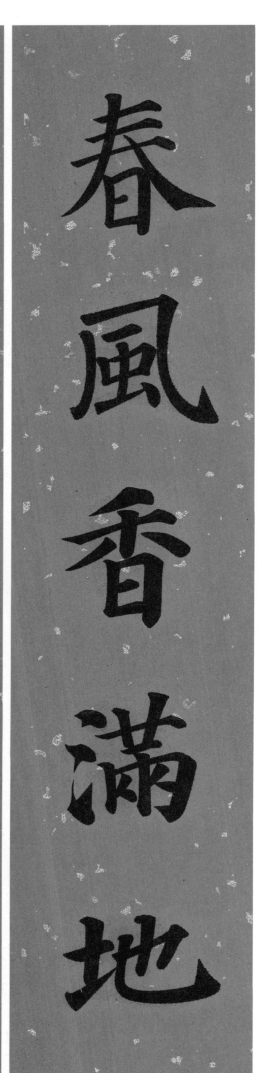

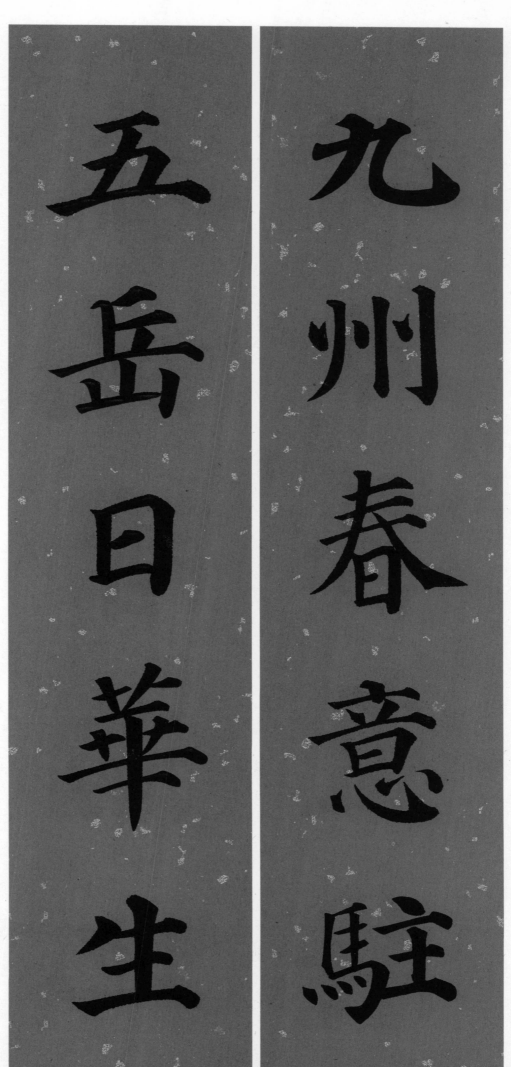

九州春意驻　五岳日华生

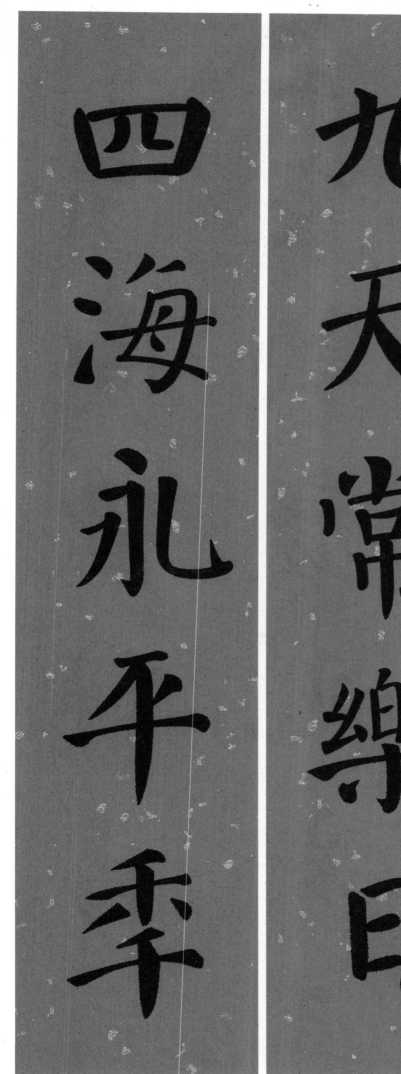

四海永平年　九天常乐日

举国同欢辞旧岁

全家共庆迎新年

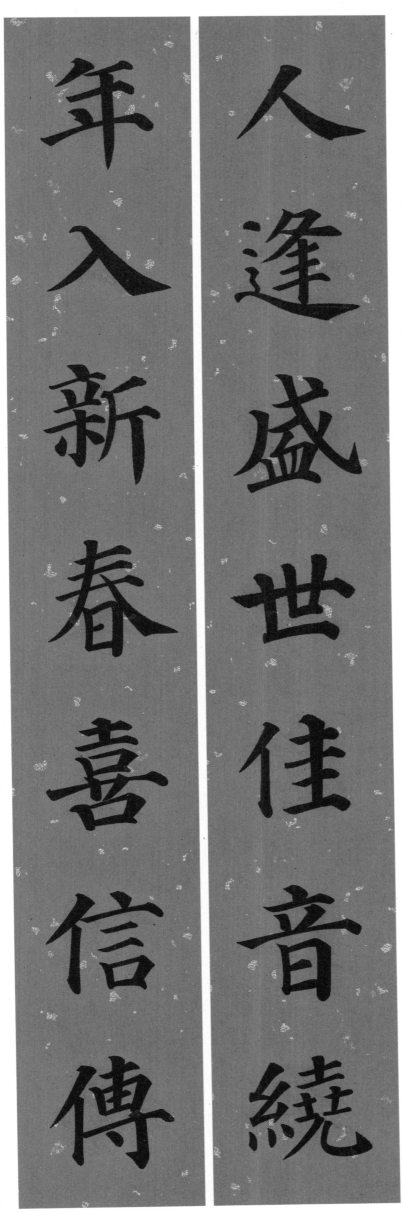

人逢盛世佳音绕　年入新春喜信传

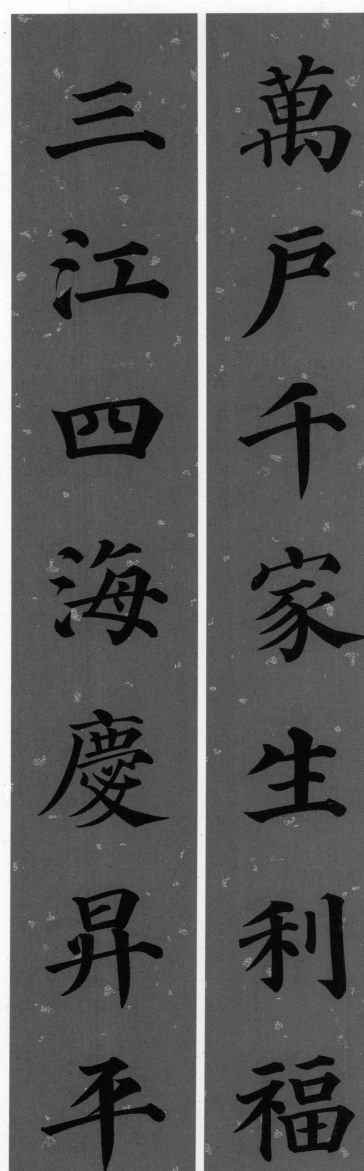

萬戶千家生利福

三江四海慶昇平

万户千家生利福

三江四海庆升平

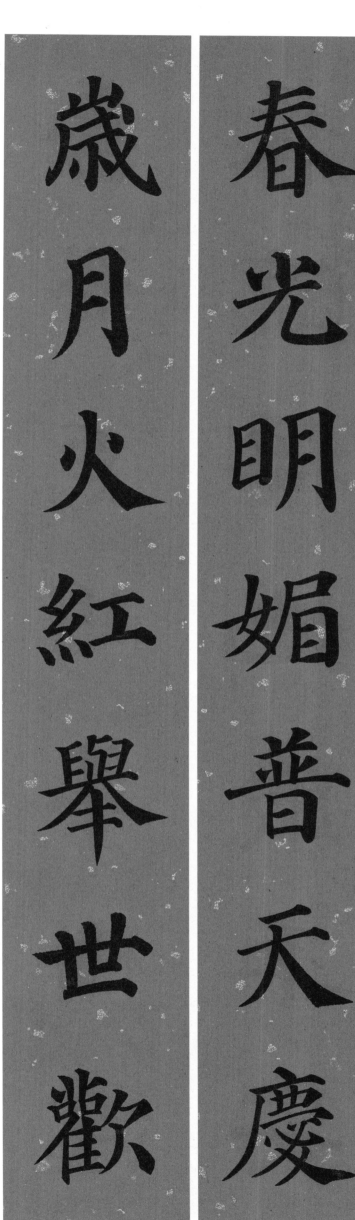

春光明媚普天庆

岁月火红举世欢

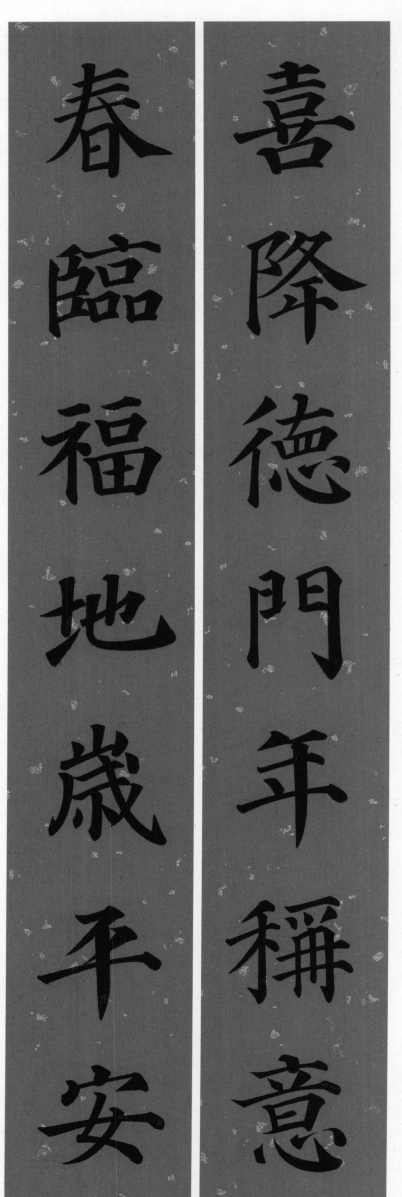

喜降德門年稱意

春臨福地歲平安

喜降德门年称意 春临福地岁平安

水色山光春萬里

花香鳥語樂九州

水色山光春万里

花香鸟语乐九州

鹏運滄溟功赫赫

春来天地日彤彤

鹏运沧溟功赫赫　春来天地日彤彤

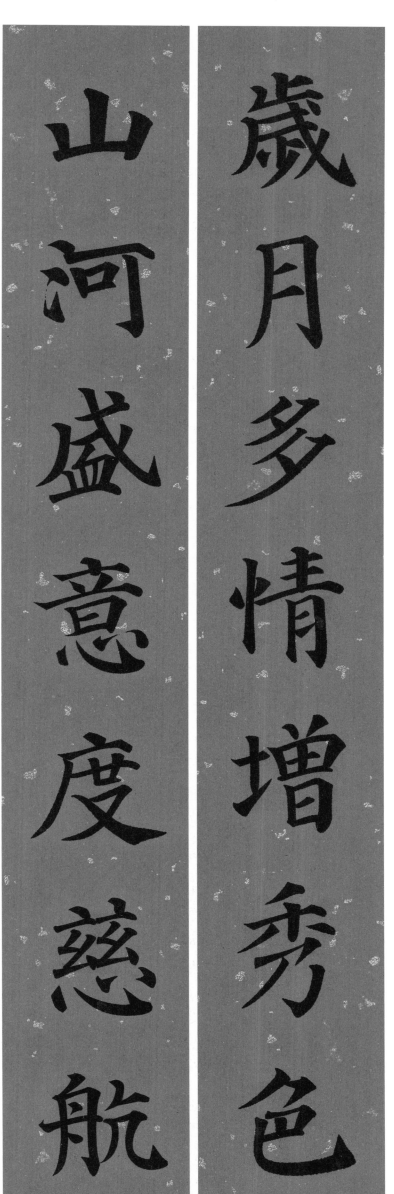

岁月多情增秀色　山河盛意度慈航

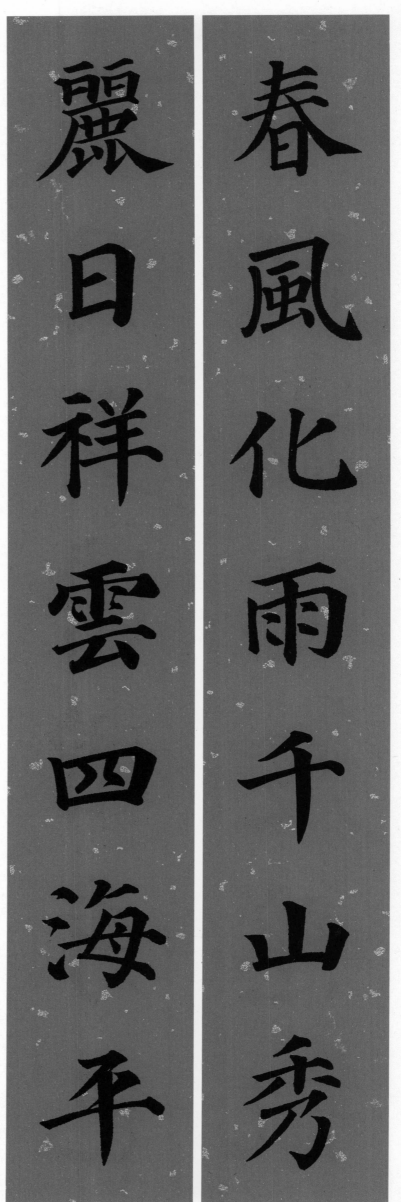

春風化雨千山秀

麗日祥雲四海平

春风化雨千山秀　丽日祥云四海平

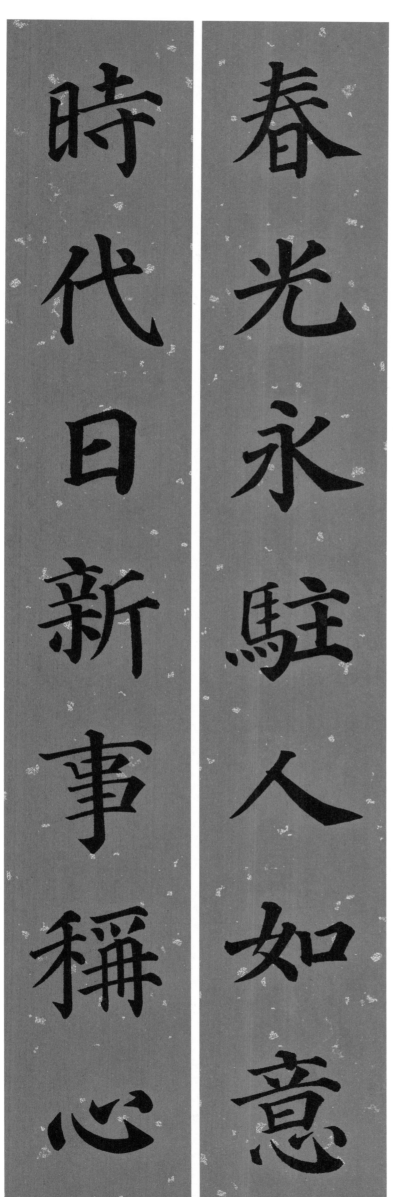

春光永驻人如意　时代日新事称心

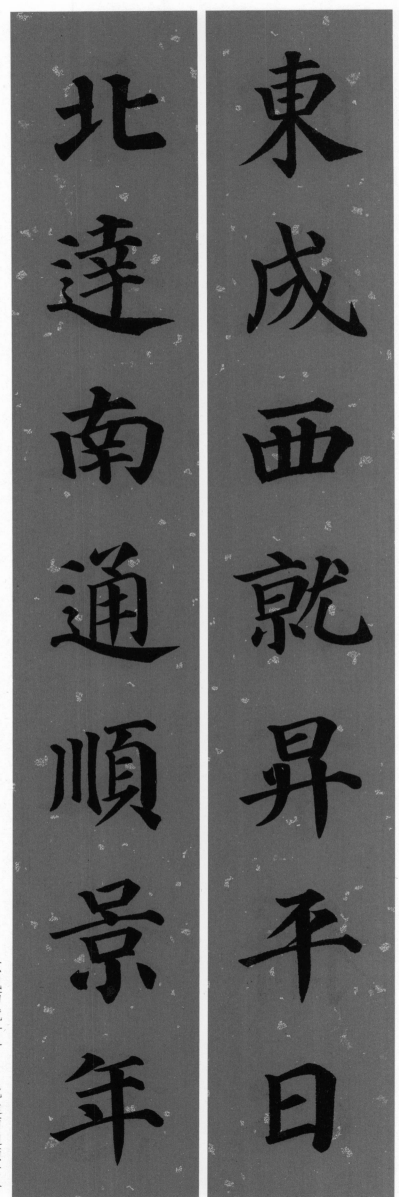

東成西就昇平日

北達南通順景年

东成西就升平日　北达南通顺景年

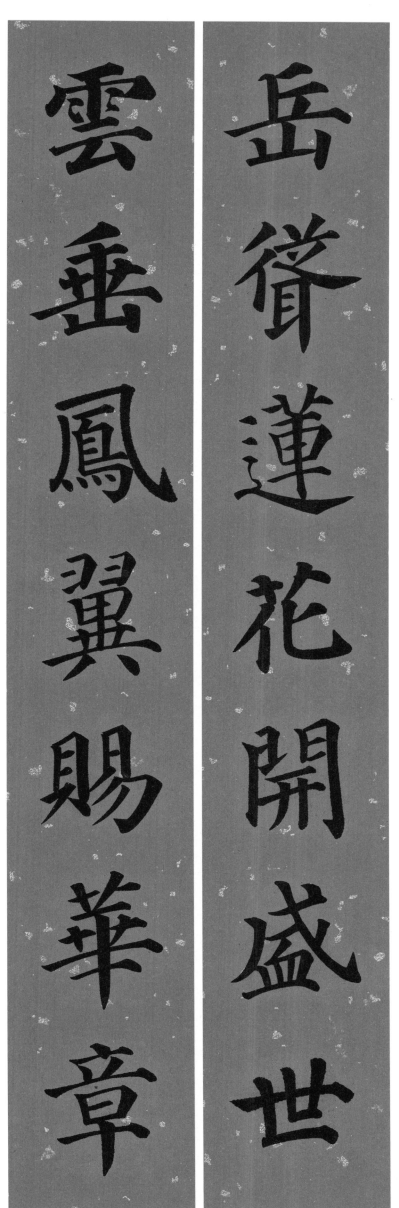

岳耸莲花开盛世　云垂凤翼赐华章

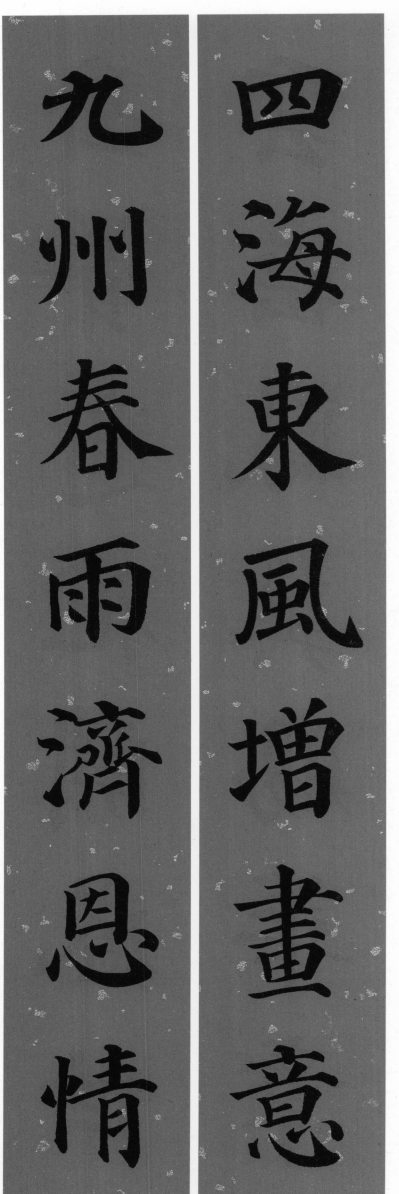

四海東風增畫意
九州春雨濟恩情

四海东风增画意　九州春雨济恩情

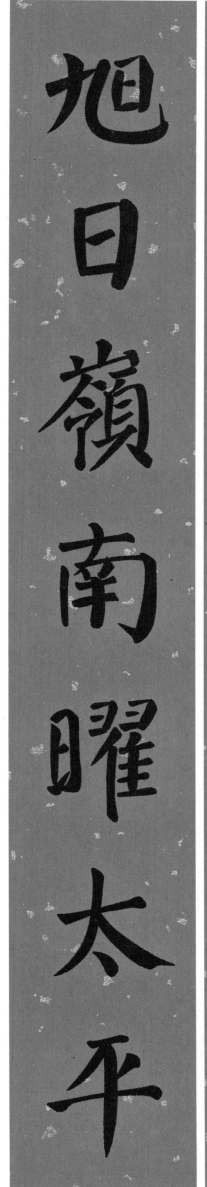

春風江北開圖畫

旭日嶺南曜太平

春风江北开图画　旭日岭南曜太平

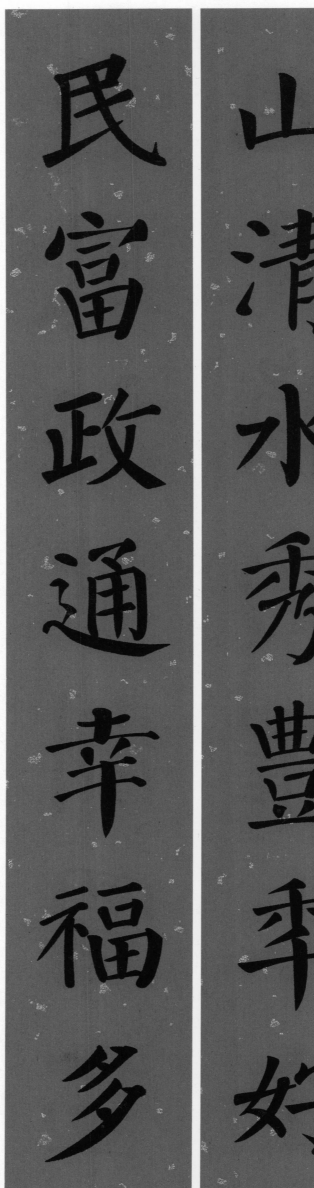

山清水秀豐秊好

民富政通幸福多

山清水秀丰年好

民富政通幸福多

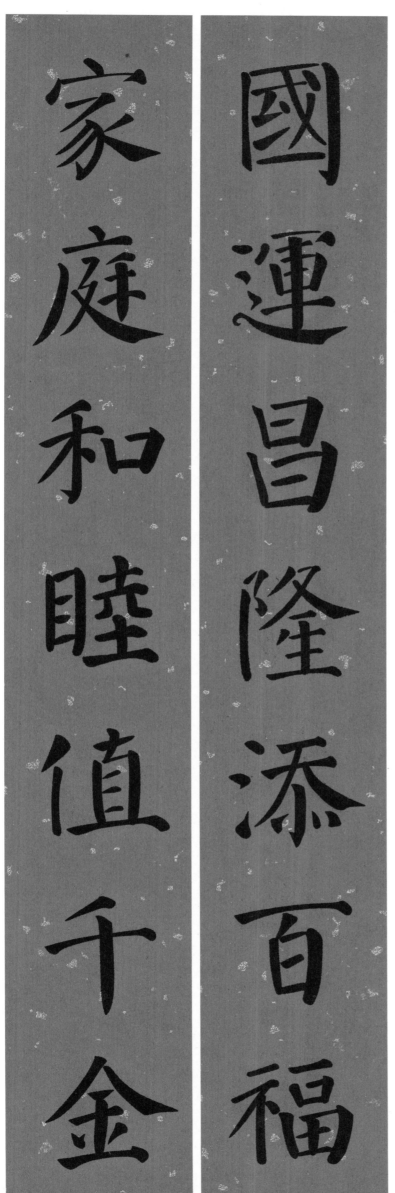

国运昌隆添百福　家庭和睦值千金

小康齐庆昌隆日

大道同行太平年

小康齐庆昌隆日　大道同行太平年

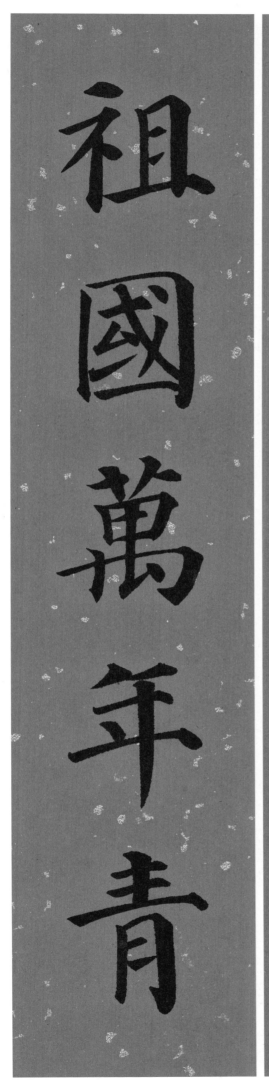

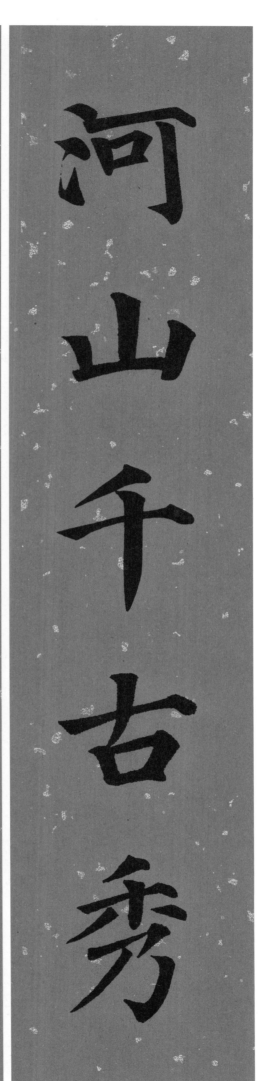

河山千古秀　祖国万年青

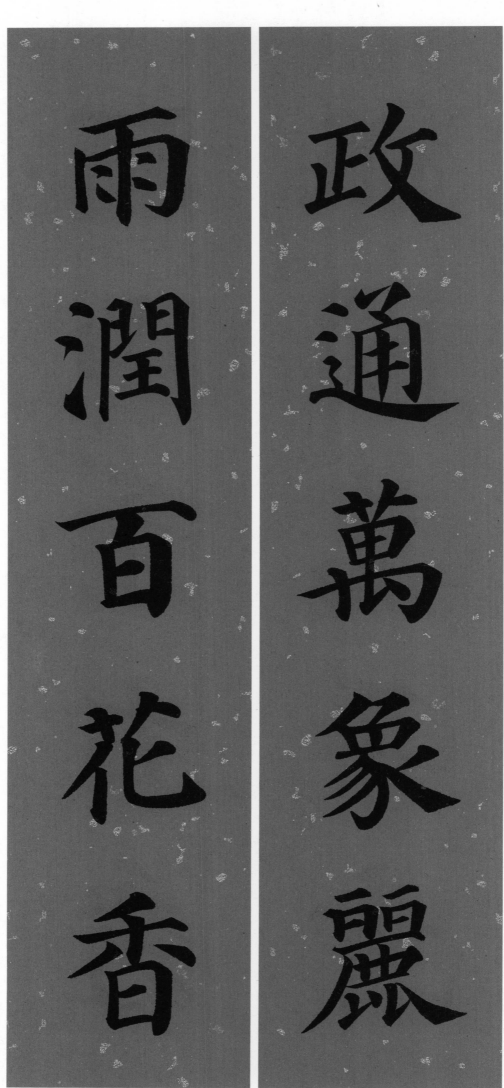

政通万象丽　雨润百花香

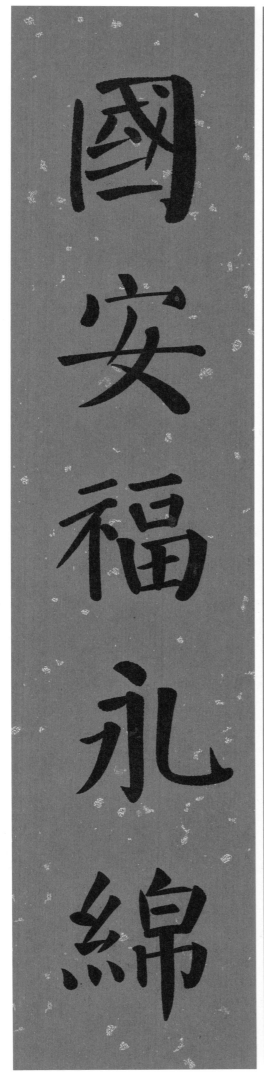

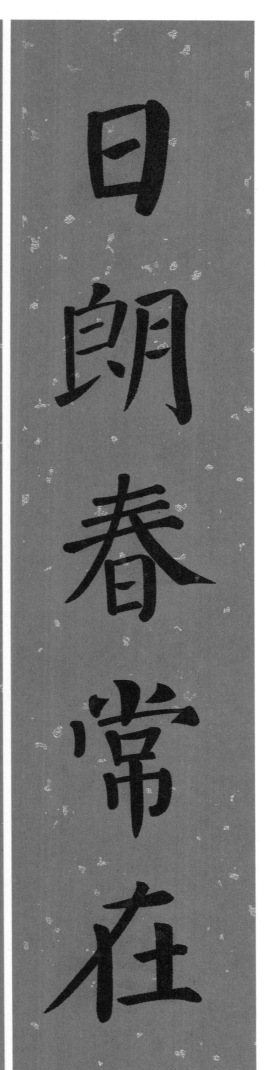

日朗春常在　国安福永绵

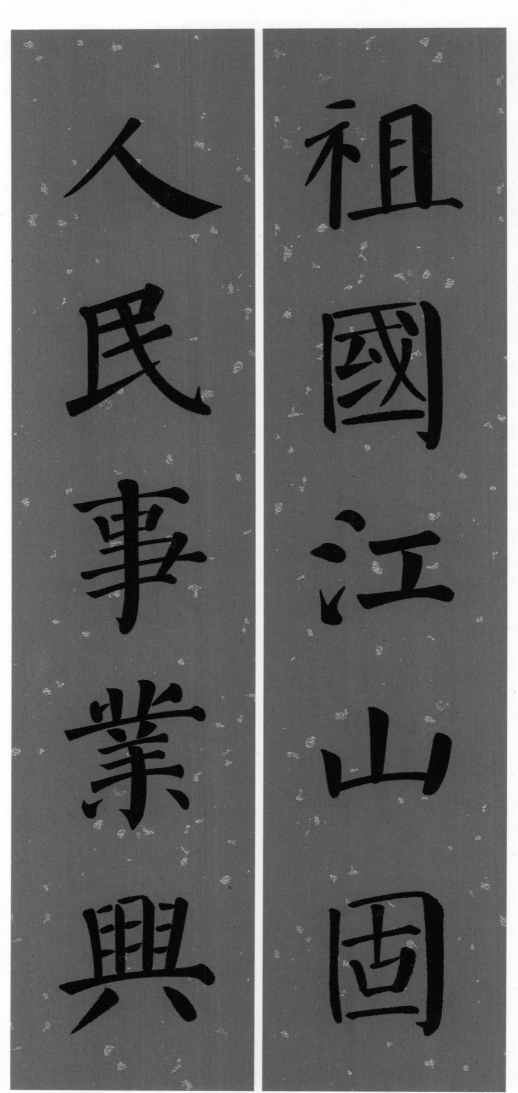

祖国江山固　人民事业兴

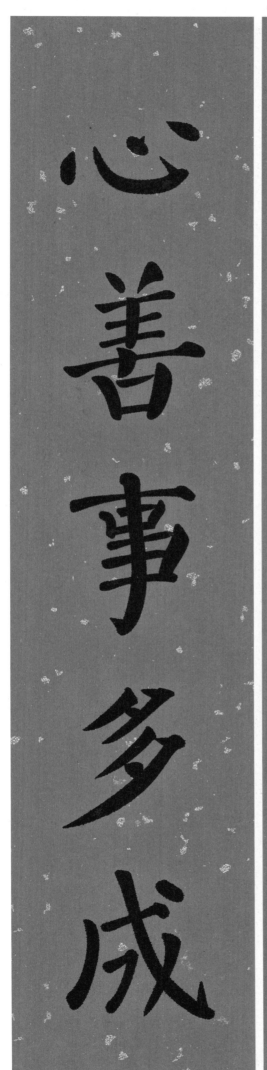
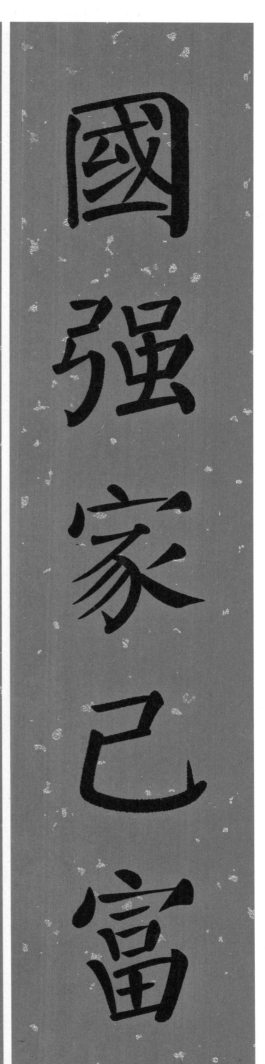

国强家已富　心善事多成

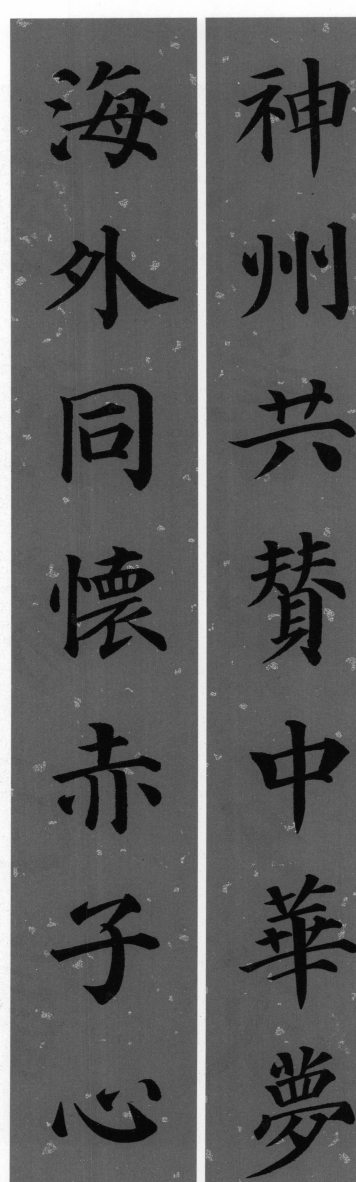

神州共赞中华梦　海外同怀赤子心

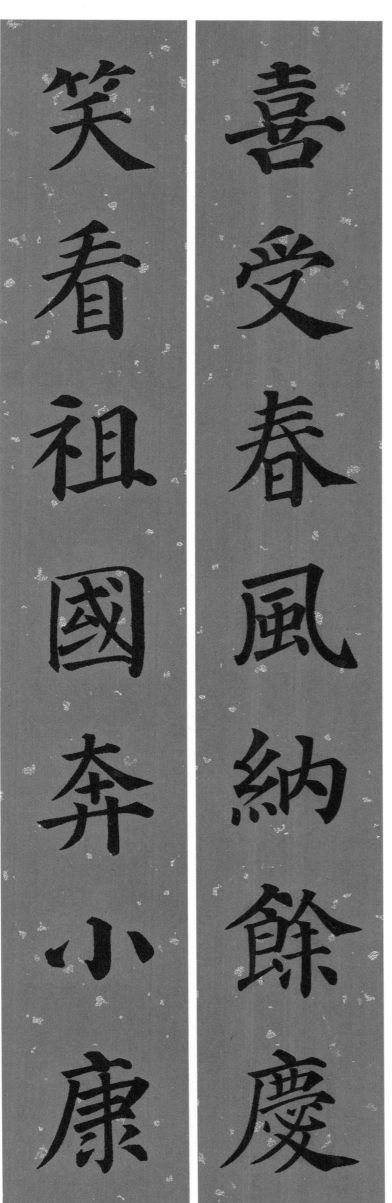

喜受春風納餘慶

笑看祖國奔小康

喜受春风纳余庆　笑看祖国奔小康

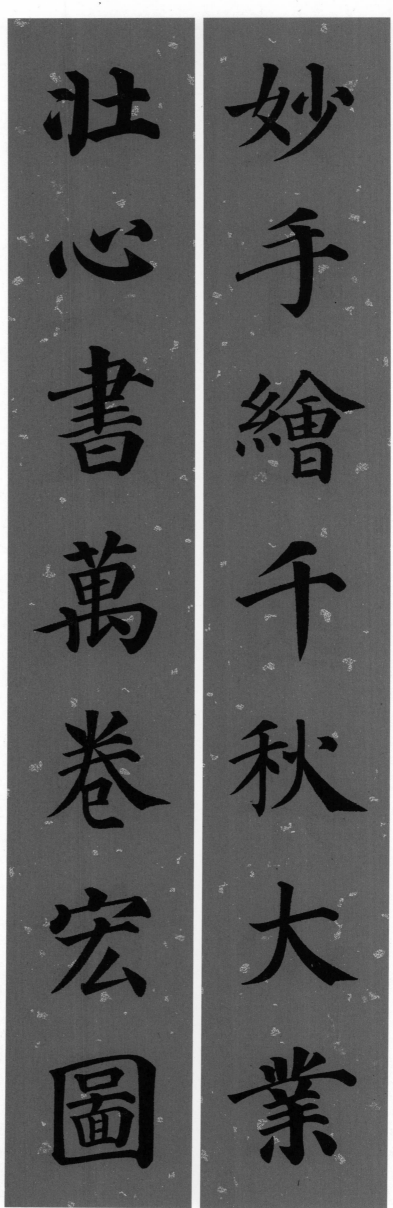

妙手绘千秋大业　壮心书万卷宏图

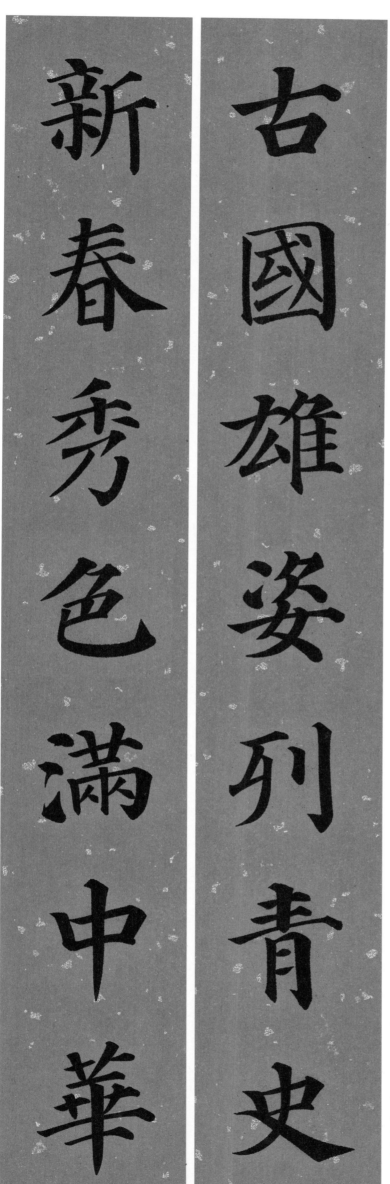

古国雄姿列青史　新春秀色满中华

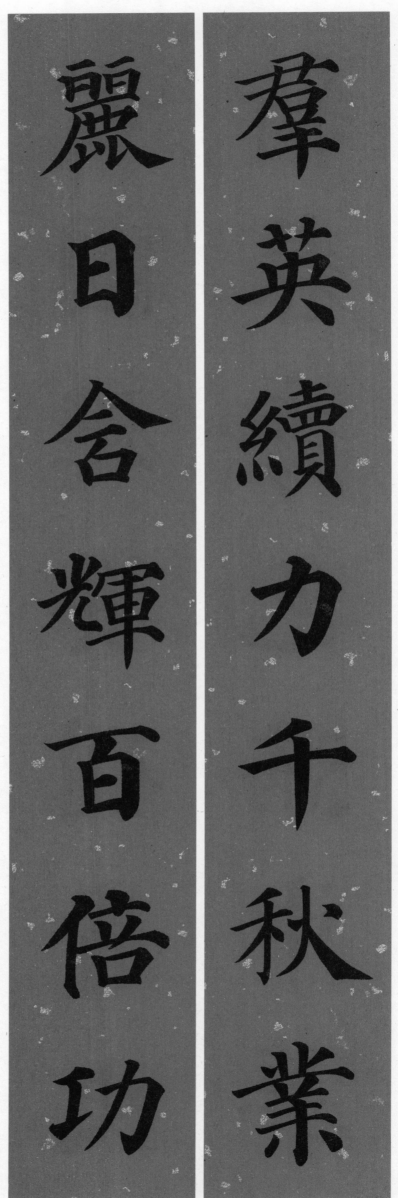

群英续力千秋业

丽日舍辉百倍功

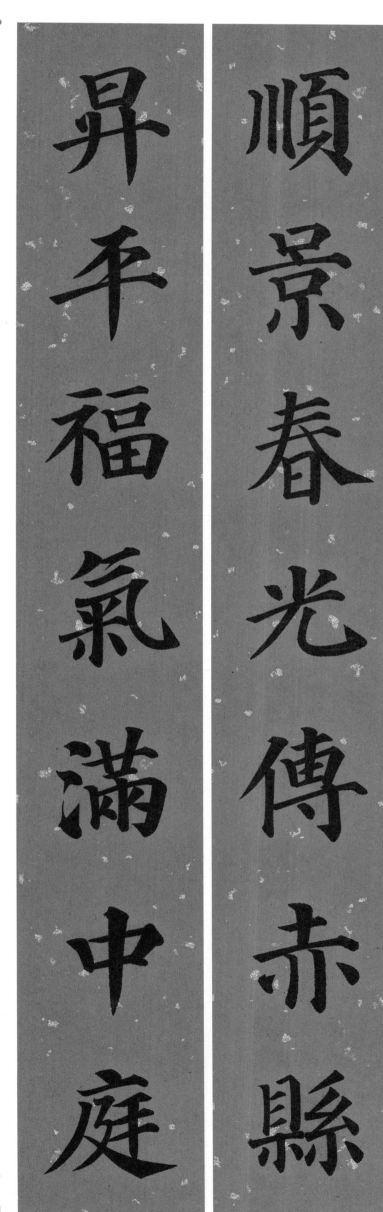

順景春光傳赤縣

昇平福氣滿中庭

順景春光传赤县　升平福气满中庭

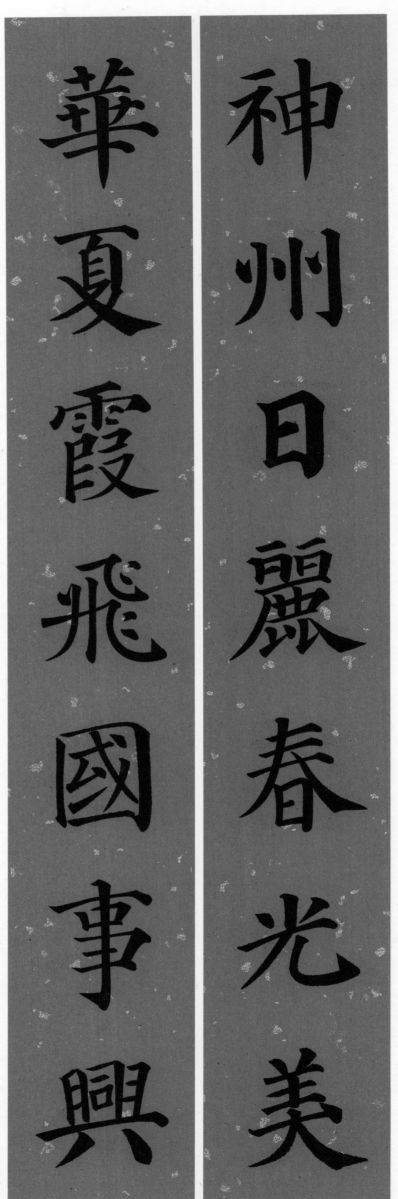

神州日丽春光美　华夏霞飞国事兴

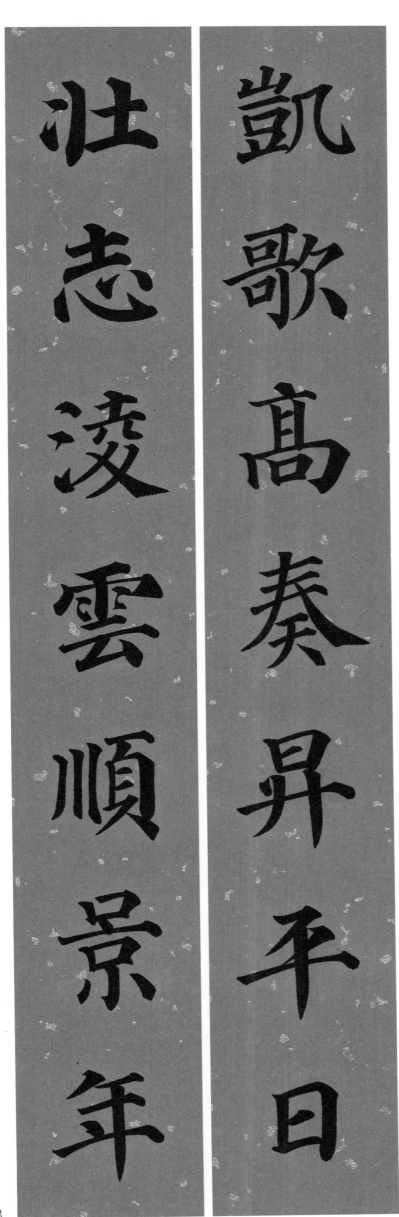

凯歌高奏升平日　壮志凌云顺景年

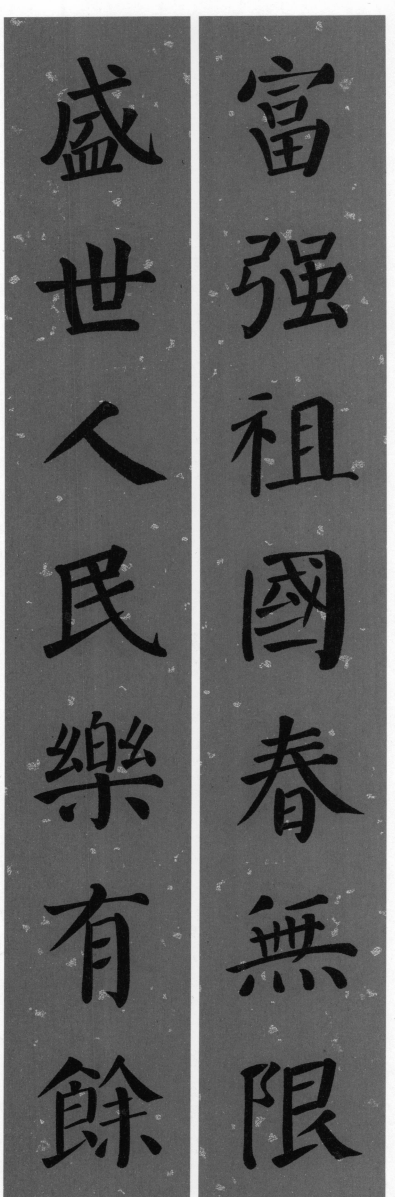

富强祖国春无限 盛世人民乐有余

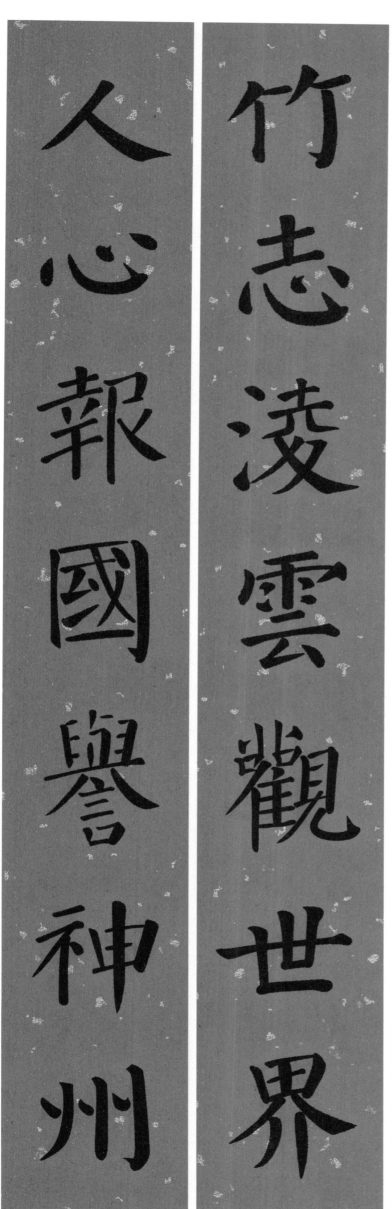

竹志凌雲觀世界
人心報國譽神州

竹志凌云观世界　人心报国誉神州

日出東方栖彩鳳

春臨西部馳祥龍

日出东方栖彩凤　春临西部驰祥龙

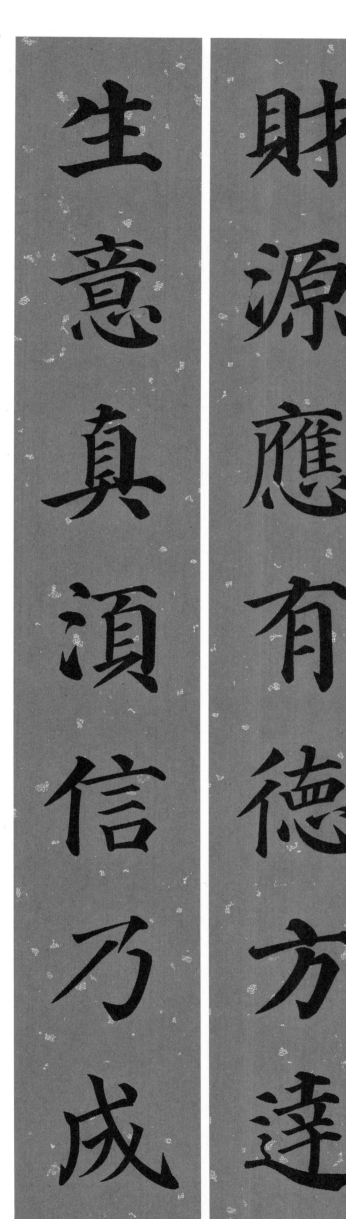

財源應有德方達

生意真須信乃成

财源应有德方达　生意真须信乃成

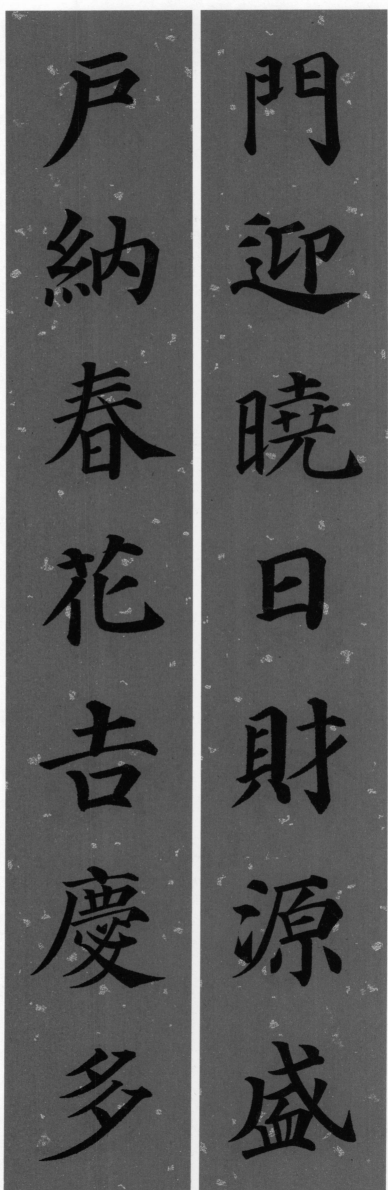

門迎曉日財源盛

戶納春花吉慶多

门迎晓日财源盛　户纳春花吉庆多

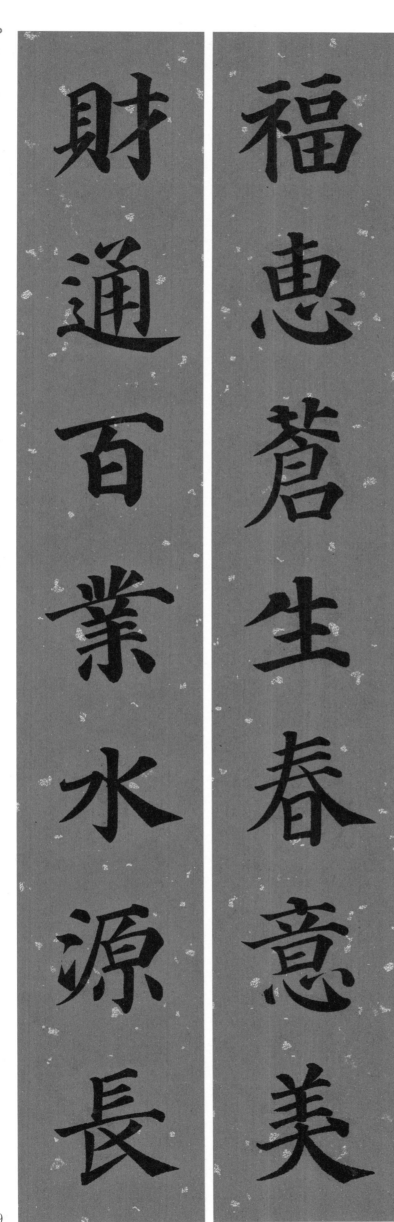

福惠苍生春意美　财通百业水源长

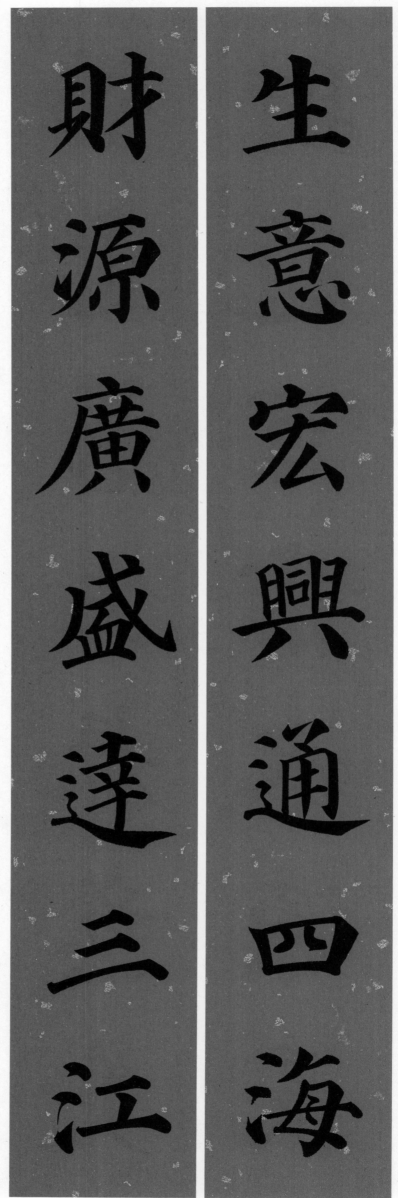

生意宏兴通四海　财源广盛达三江

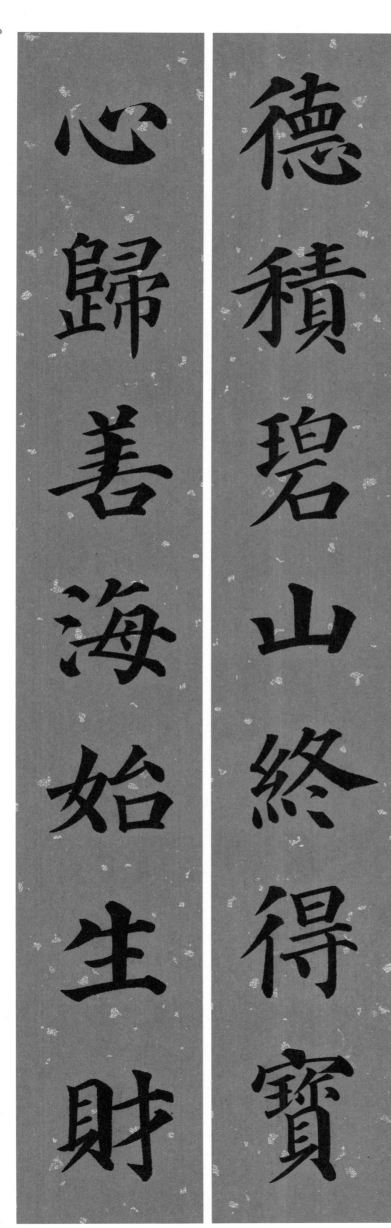

德积碧山终得宝 心归善海始生财

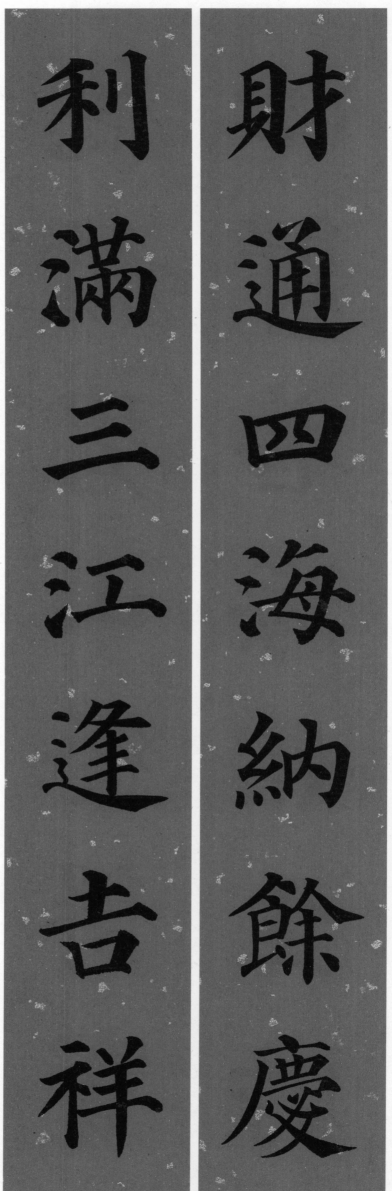

財通四海納餘慶

利滿三江逢吉祥

财通四海纳余庆 利满三江逢吉祥

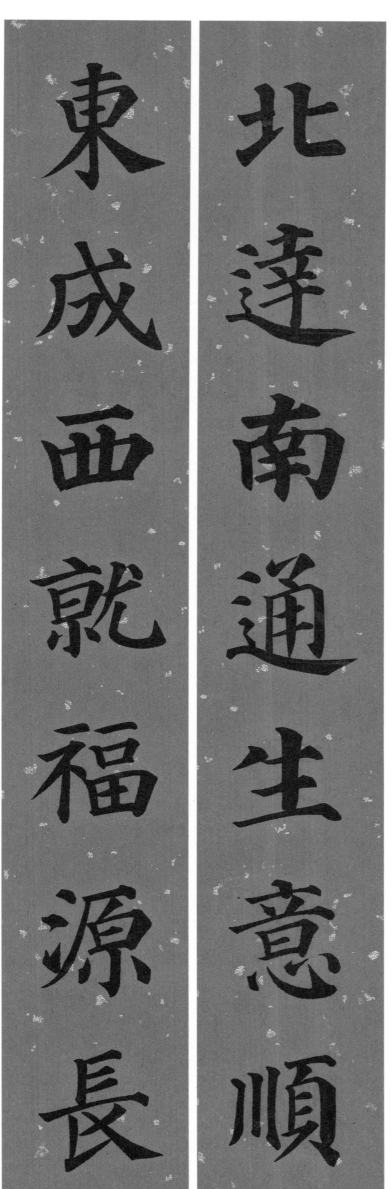

北达南通生意顺　东成西就福源长

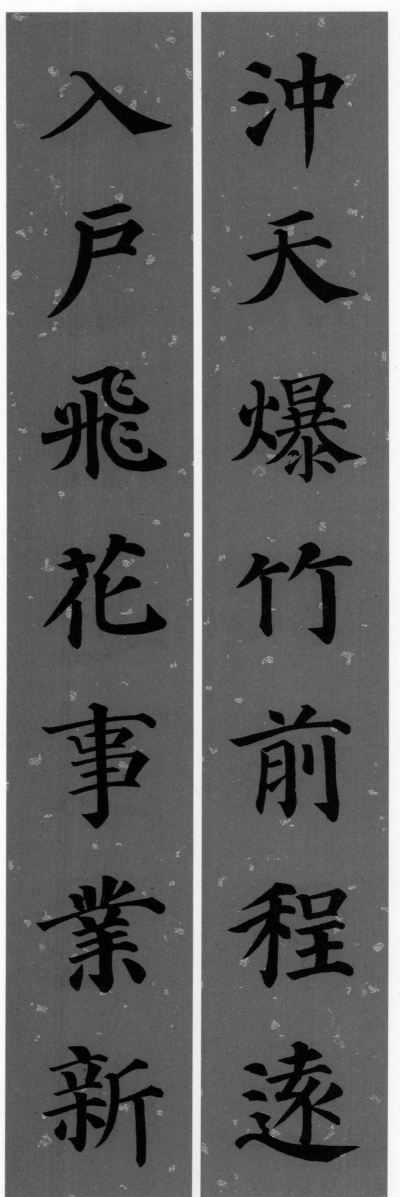

冲天爆竹前程远 入户飞花事业新

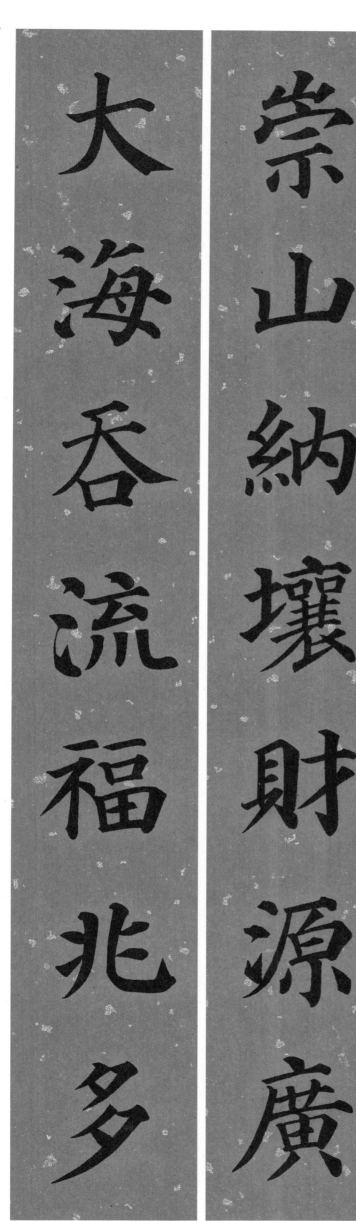

崇山纳壤财源广　大海吞流福兆多

花開富貴財源進

竹報平安家業興

花开富贵财源进　竹报平安家业兴

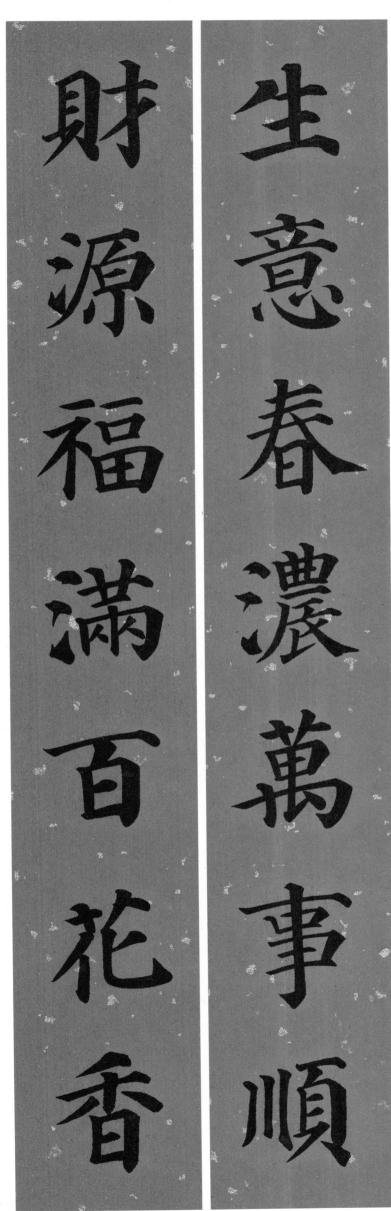

生意春浓万事顺　财源福满百花香

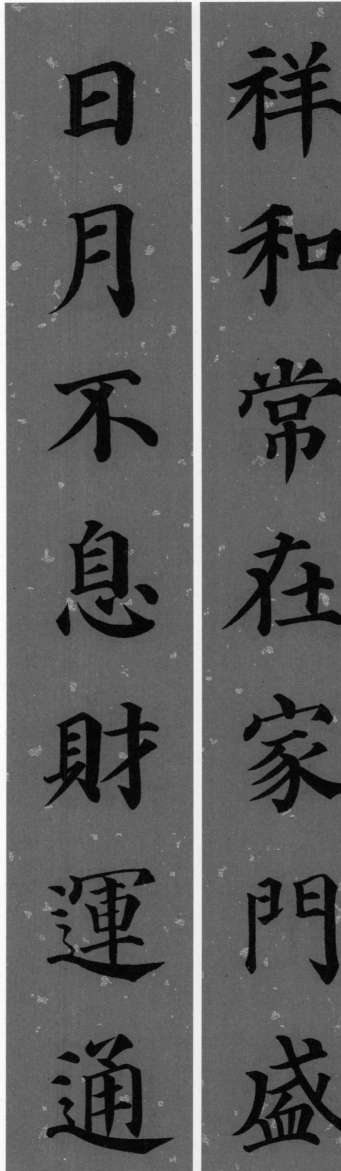

祥和常在家门盛　日月不息财运通

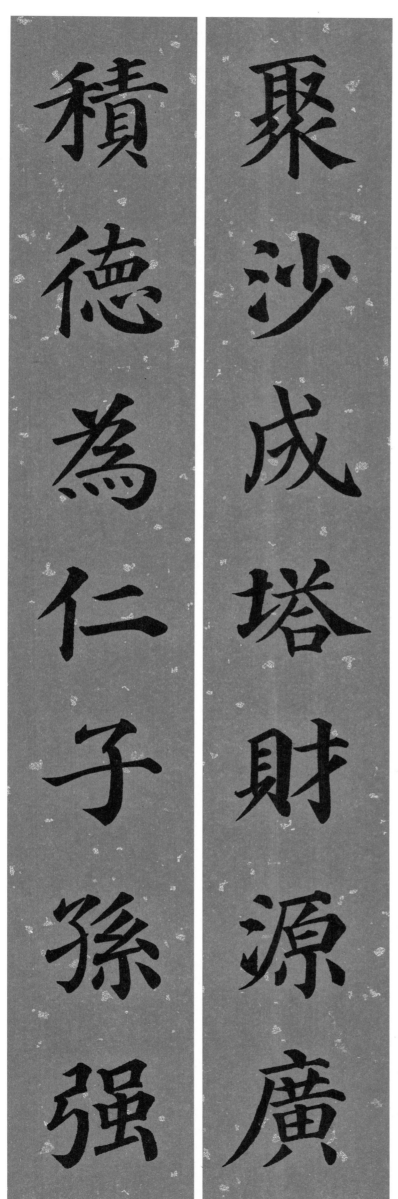

聚沙成塔财源广　积德为仁子孙强

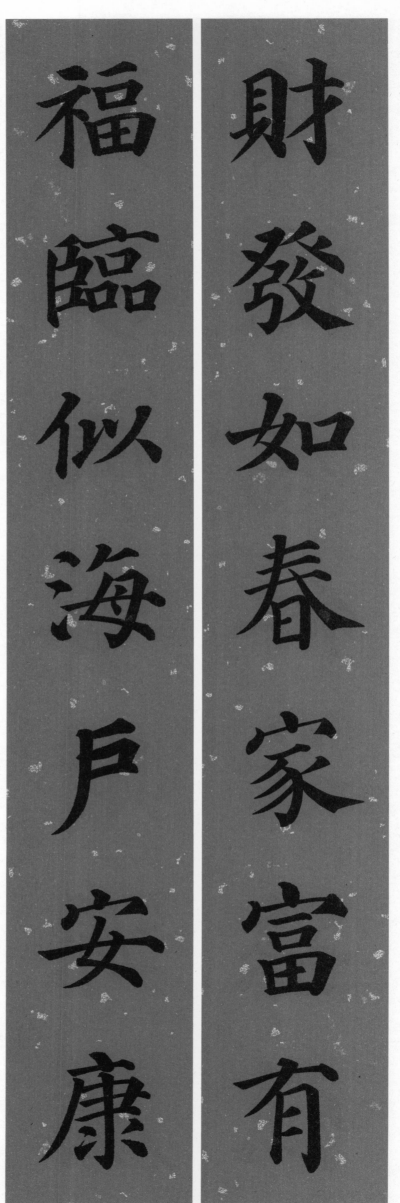

財發如春家富有

福臨似海戶安康

財发如春家富有 福临似海户安康

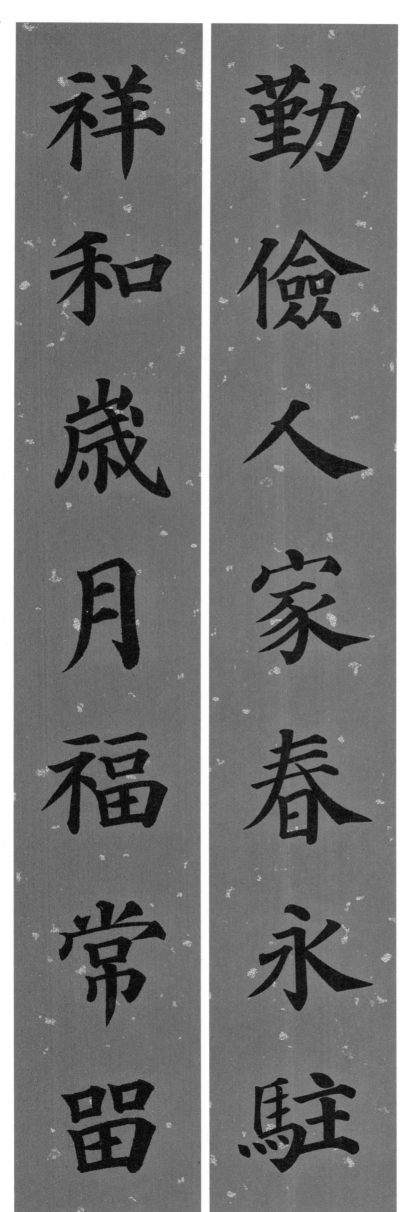

勤俭人家春永驻　祥和岁月福常留

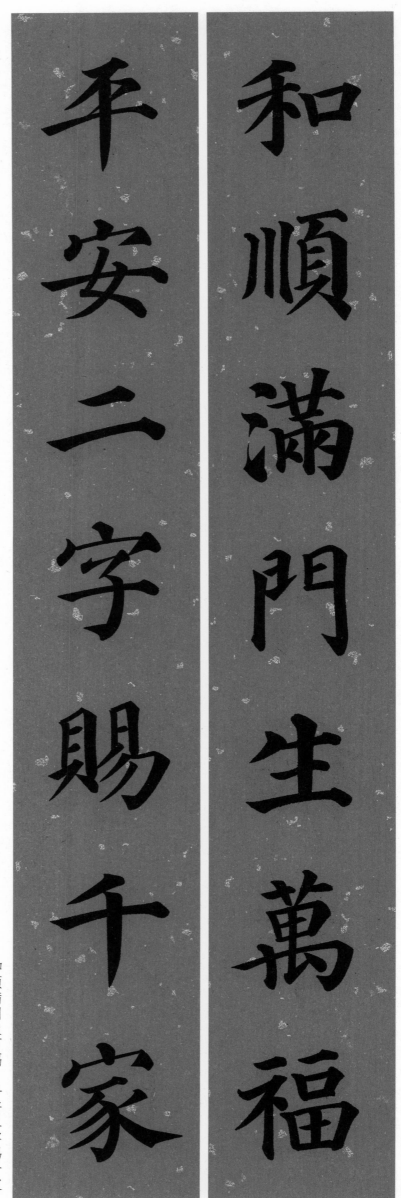

和顺满门生万福
平安二字赐千家

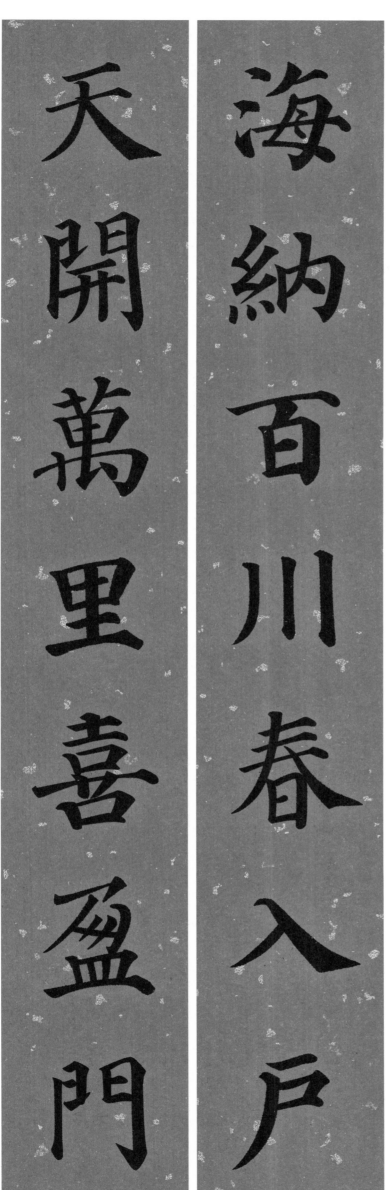

海納百川春入戶

天開萬里喜盈門

海纳百川春入户　天开万里喜盈门

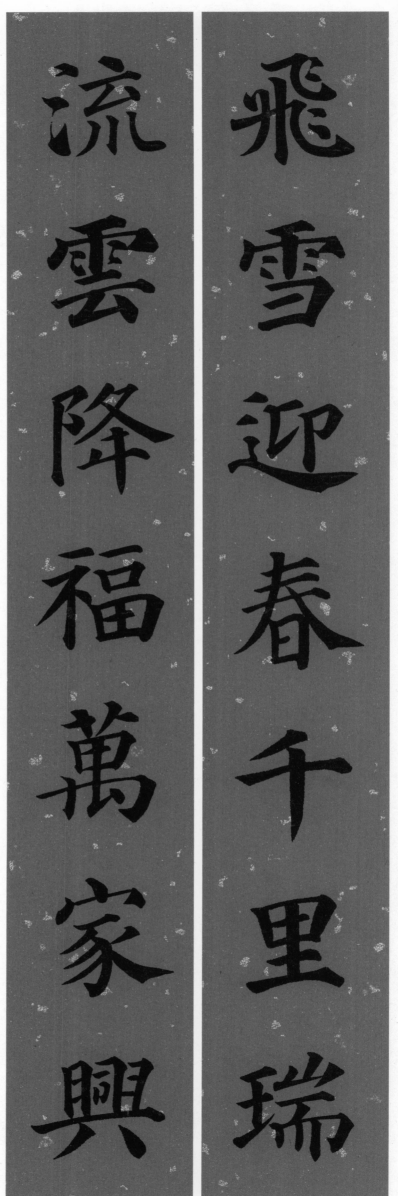

飞雪迎春千里瑞　流云降福万家兴

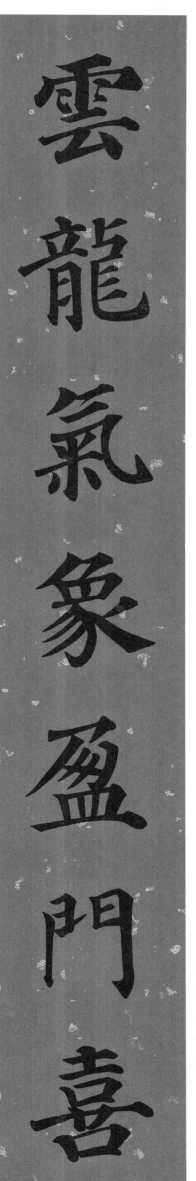

云龙气象盈门喜　日月光辉满户春

雲龍氣象盈門喜

日月光輝滿戶春

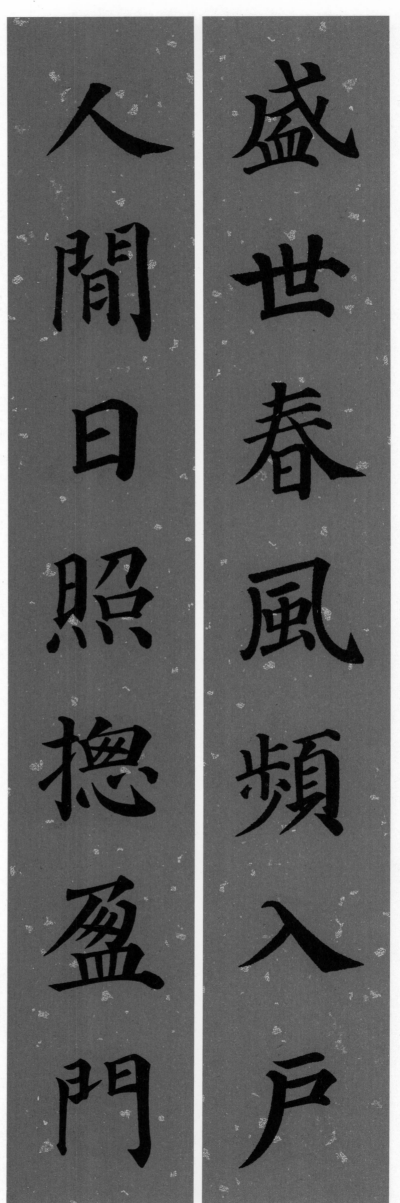

盛世春风频入户

人间日照总盈门

盛世春风频入户　人间日照总盈门

盛日麗天春賜福

寶花盈戶雨宣恩

盛日丽天春赐福　宝花盈户雨宣恩

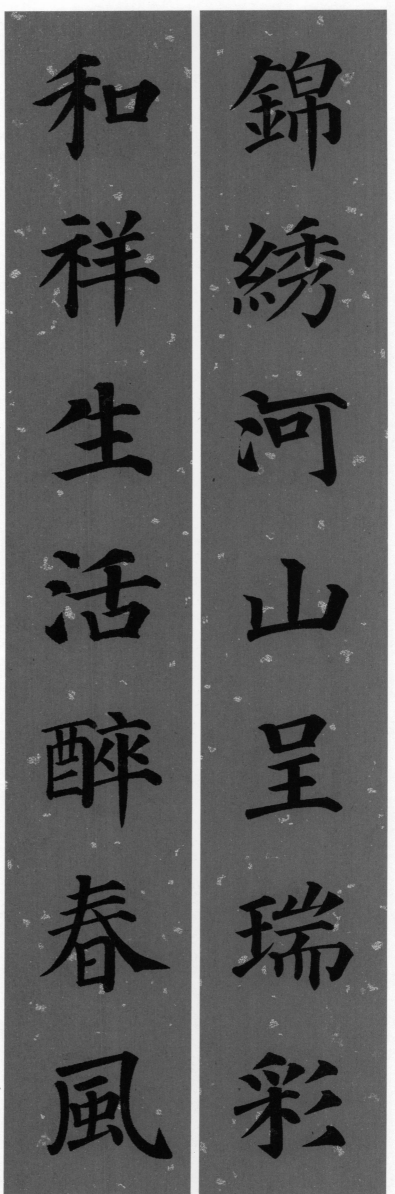

锦绣河山呈瑞彩

和祥生活醉春风

锦绣河山呈瑞彩 和祥生活醉春风

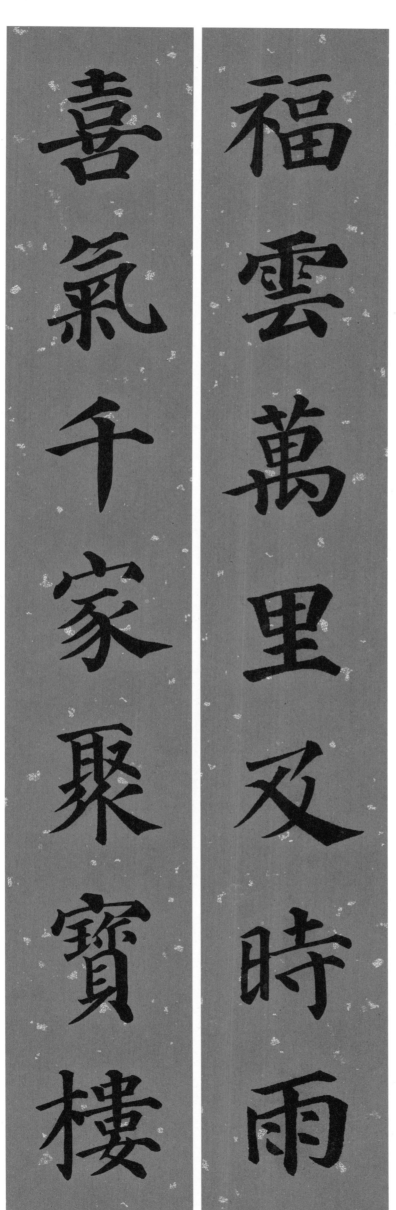

喜氣千家聚寶樓

福雲萬里及時雨

福云万里及时雨　喜气千家聚宝楼

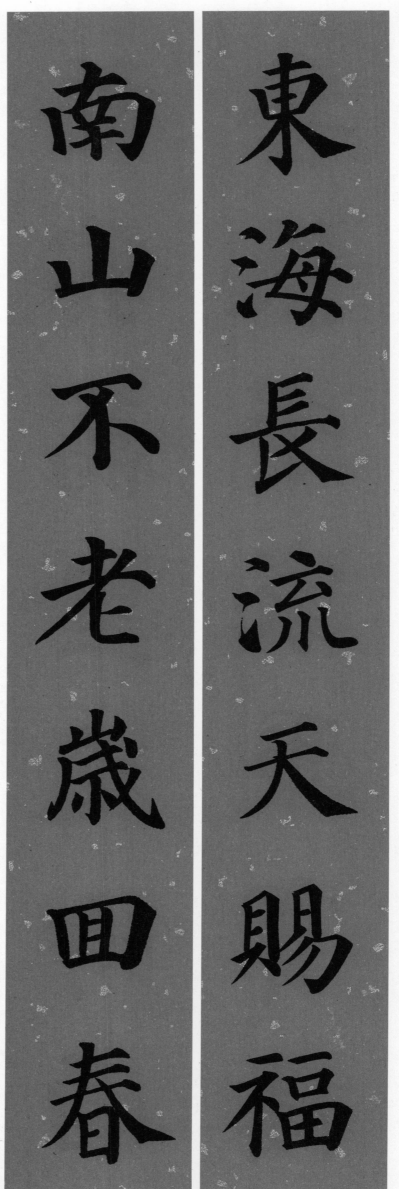

东海长流天赐福 南山不老岁回春

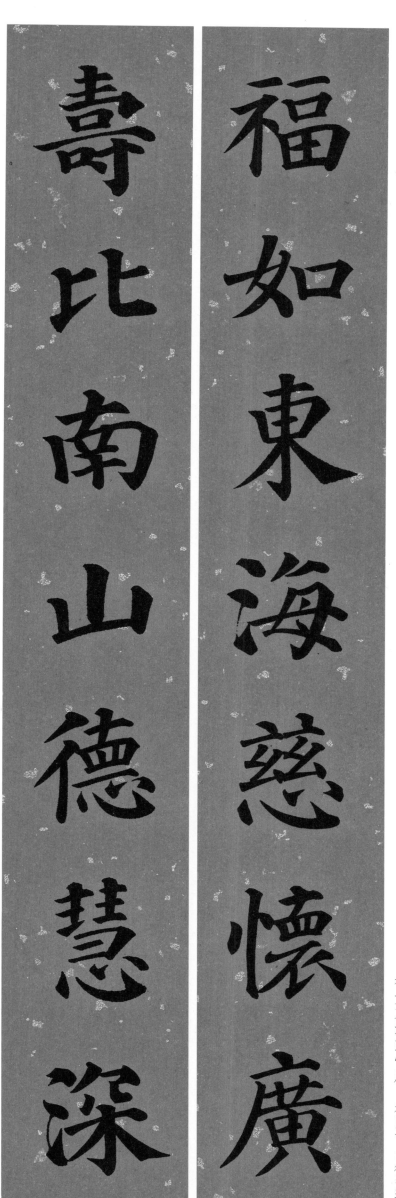

福如東海慈懷廣

壽比南山德慧深

福如东海慈怀广 寿比南山德慧深

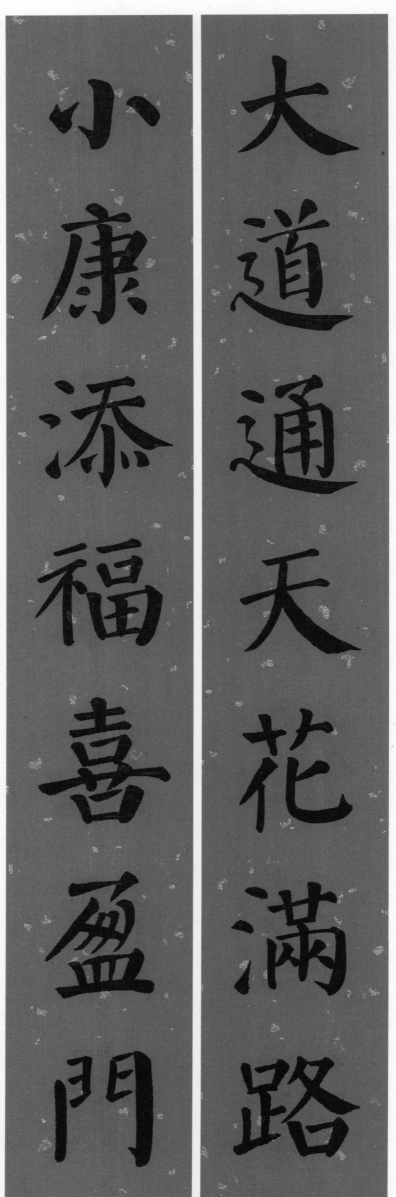

大道通天花满路　小康添福喜盈门

大道通天花满路

小康添福喜盈门

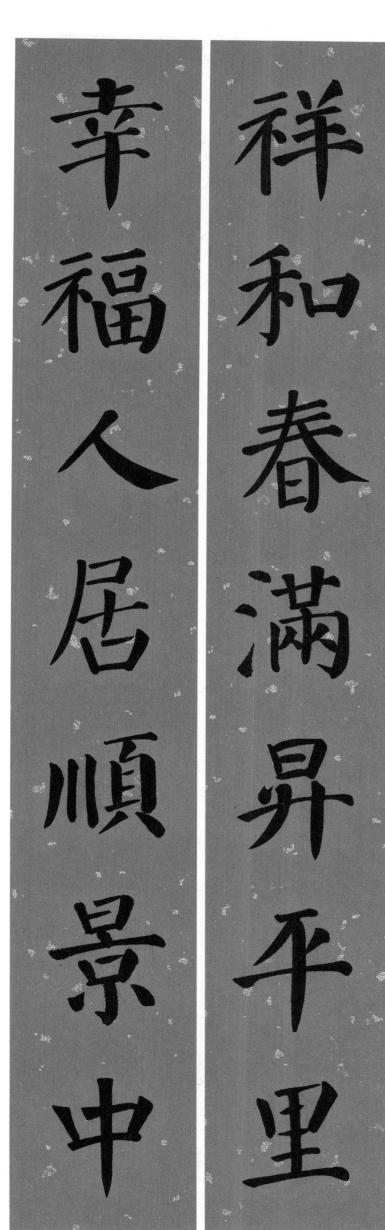

祥和春满升平里　幸福人居顺景中

德彰萬里風馳譽

福滿千門春賜恩

德彰万里风驰誉　福满千门春赐恩

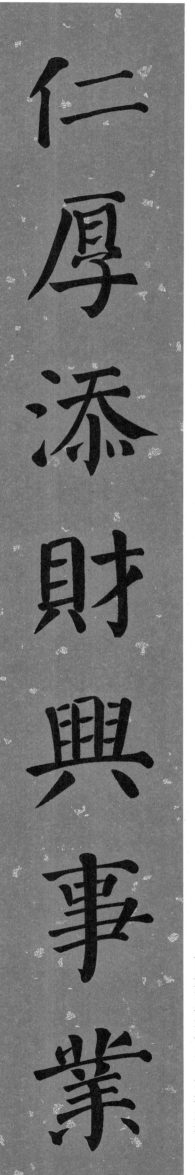

仁厚添财兴事业　清和纳福盛家门

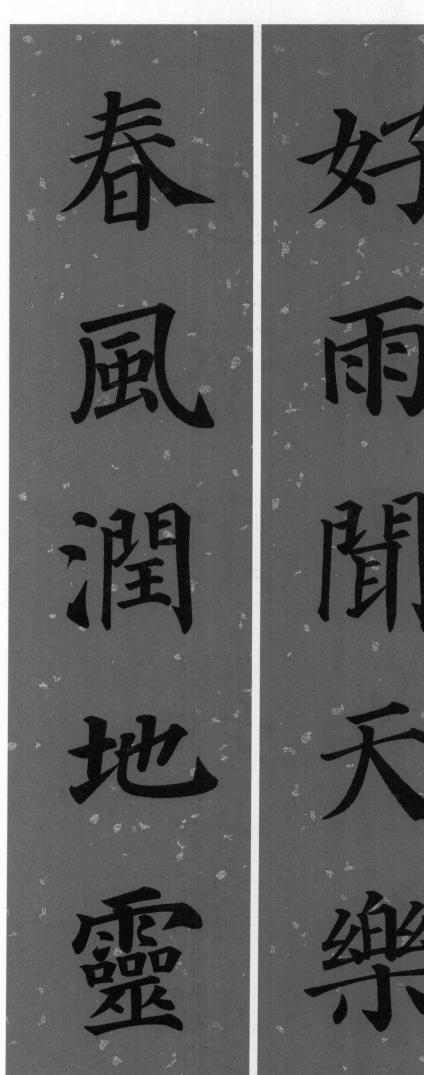

好雨闻天乐　春风润地灵

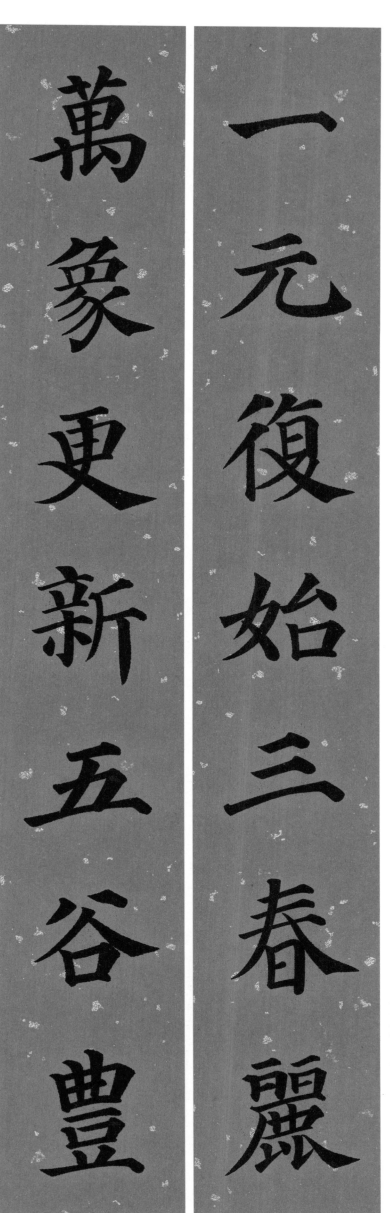

一元复始三春丽　万象更新五谷丰

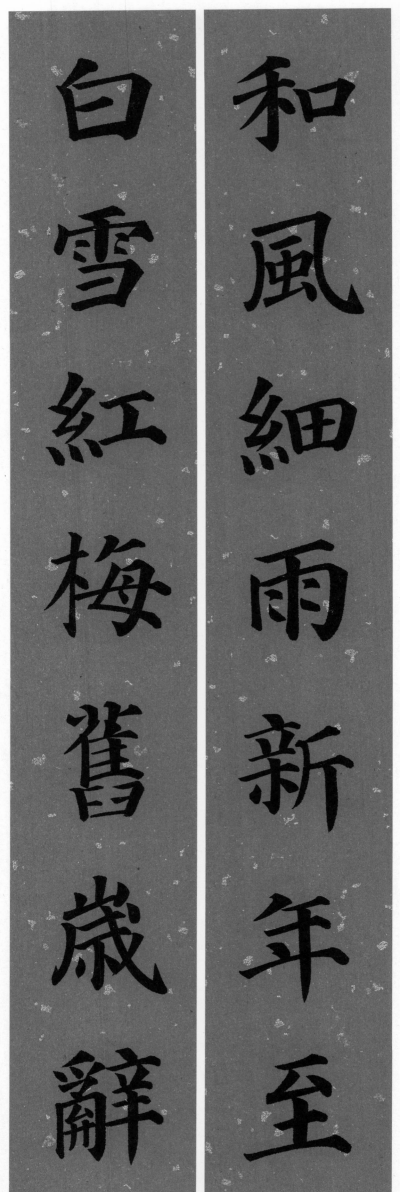

和風細雨新年至

白雪紅梅舊歲辭

和风细雨新年至　白雪红梅旧岁辞

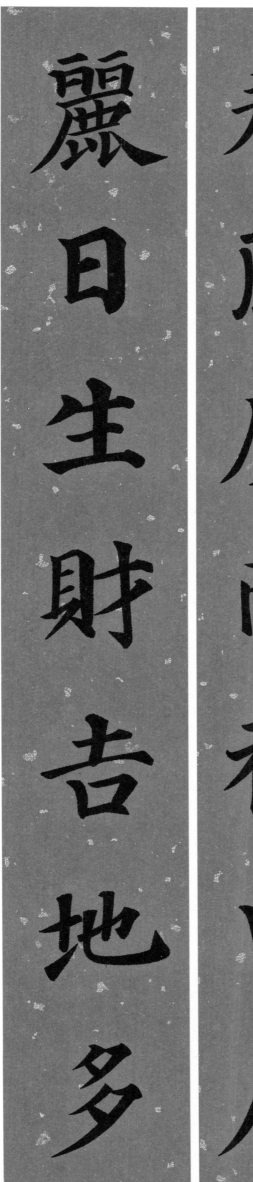
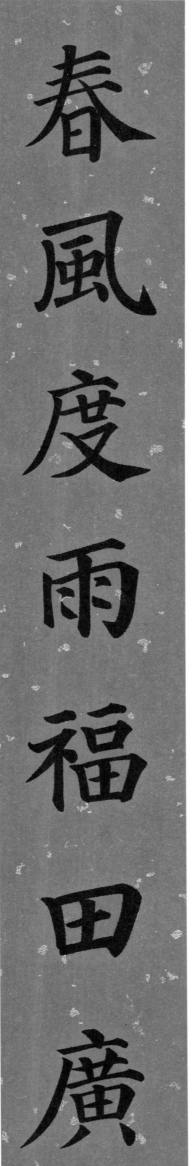

春风度雨福田广 丽日生财吉地多

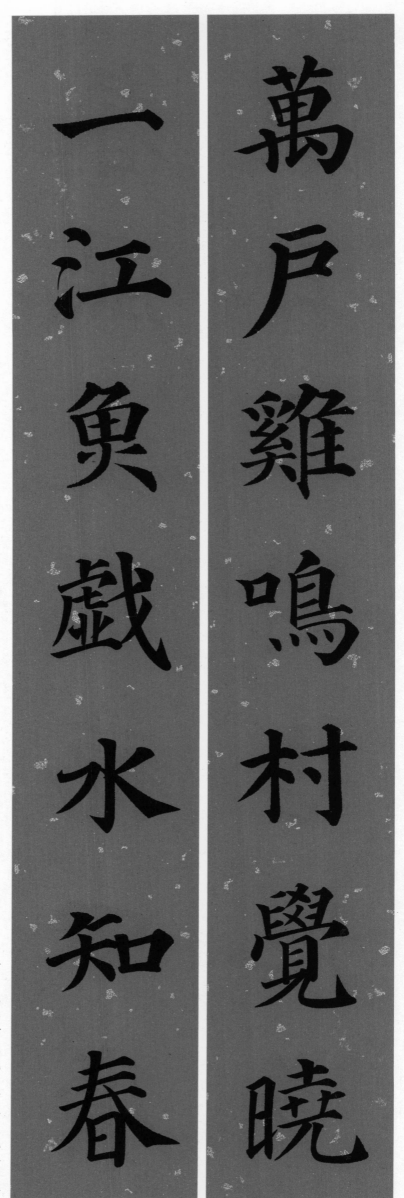

萬戶雞鳴村覺曉

一江魚戲水知春

万户鸡鸣村觉晓　一江鱼戏水知春

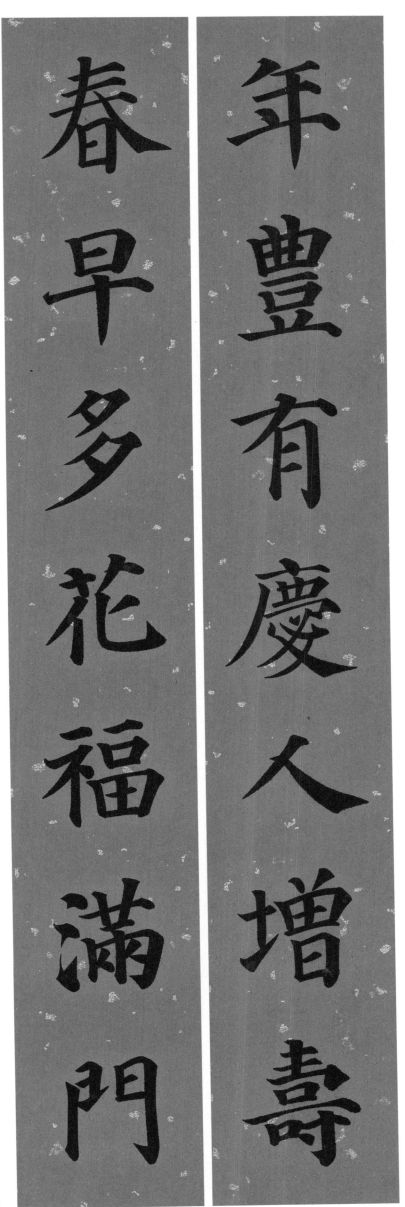

年豐有慶人增壽
春早多花福滿門

年丰有庆人增寿　春早多花福满门

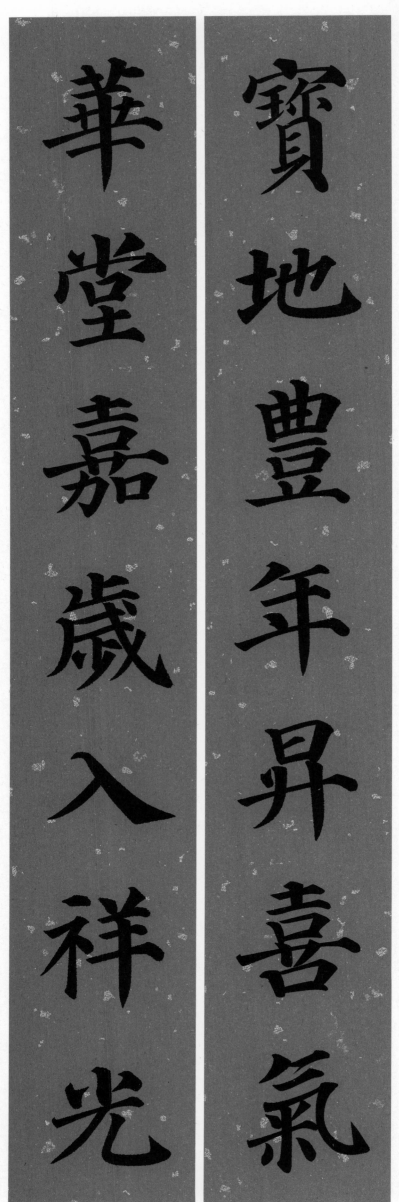

宝地丰年升喜气　华堂嘉岁入祥光

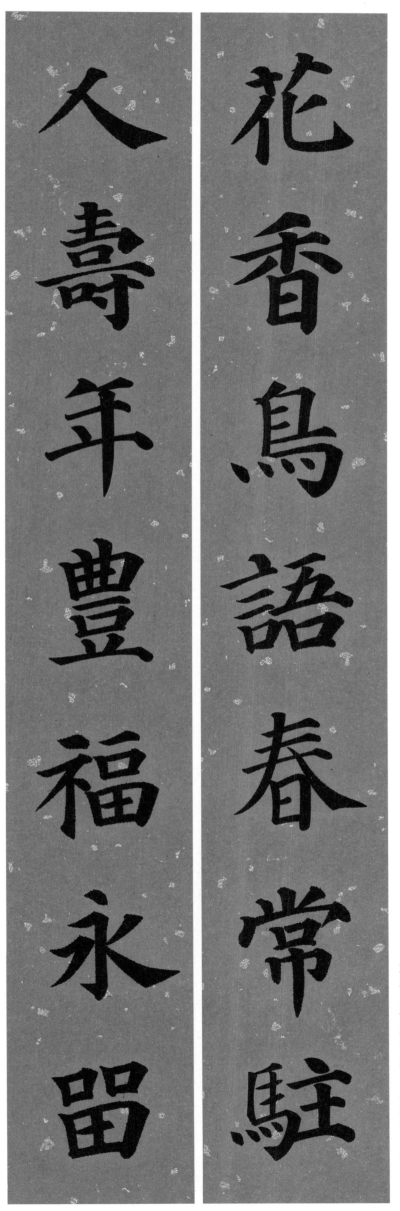

花香鸟语春常驻

人寿年丰福永留

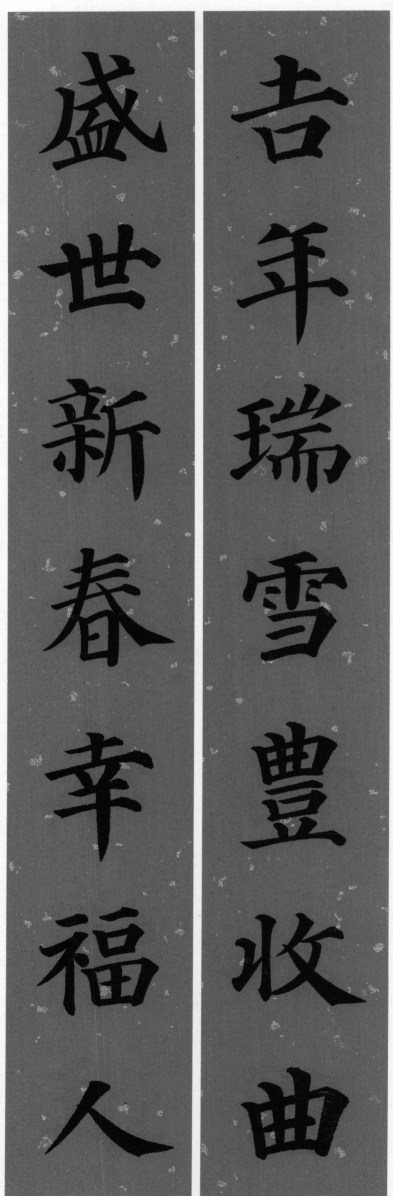

吉年瑞雪丰收曲　盛世新春幸福人

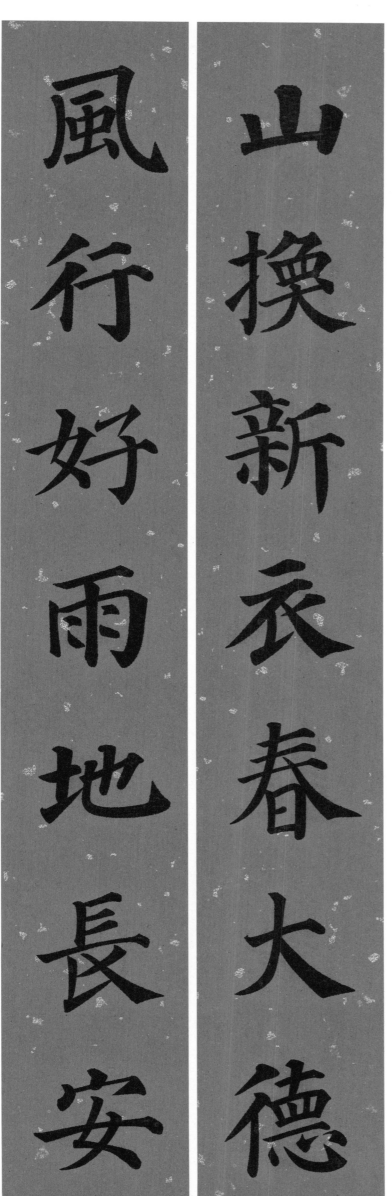

山换新衣春大德 风行好雨地长安

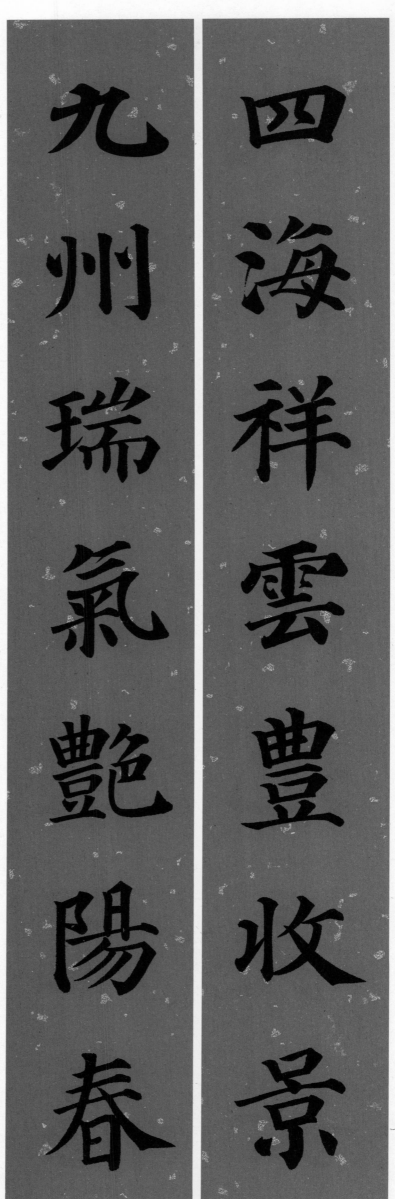

四海祥雲豐收景

九州瑞氣艷陽春

四海祥云丰收景　九州瑞气艳阳春

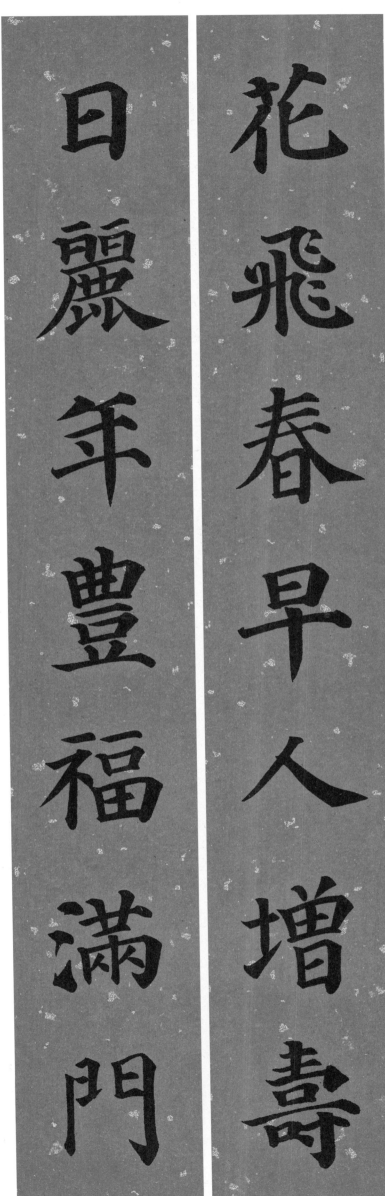

花飞春早人增寿　日丽年丰福满门

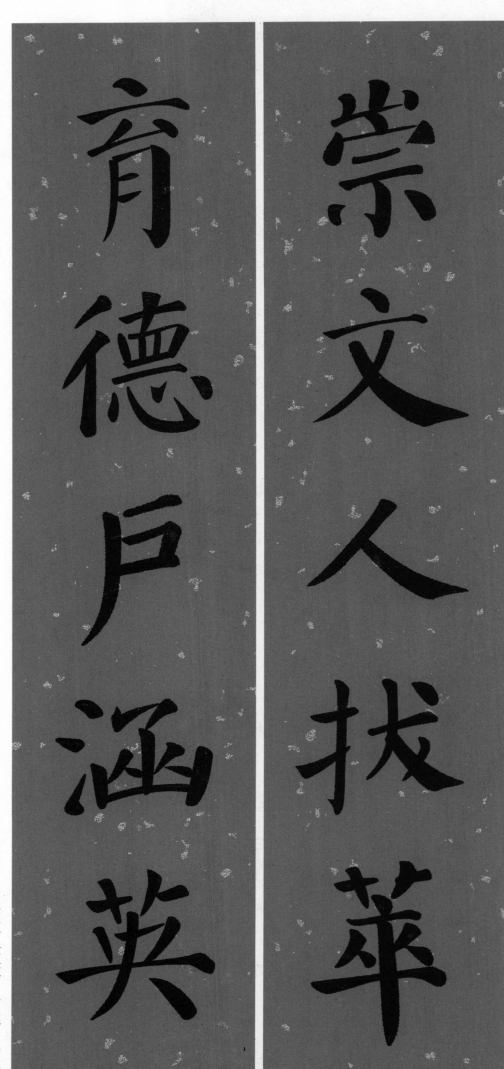

崇文人拔萃　育德户涵英

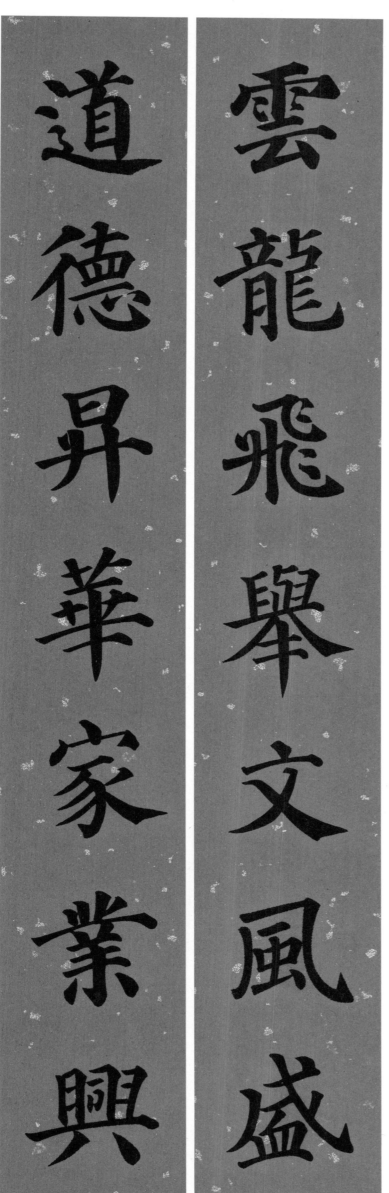

雲龍飛舉文風盛

道德昇華家業興

云龙飞举文风盛　道德升华家业兴

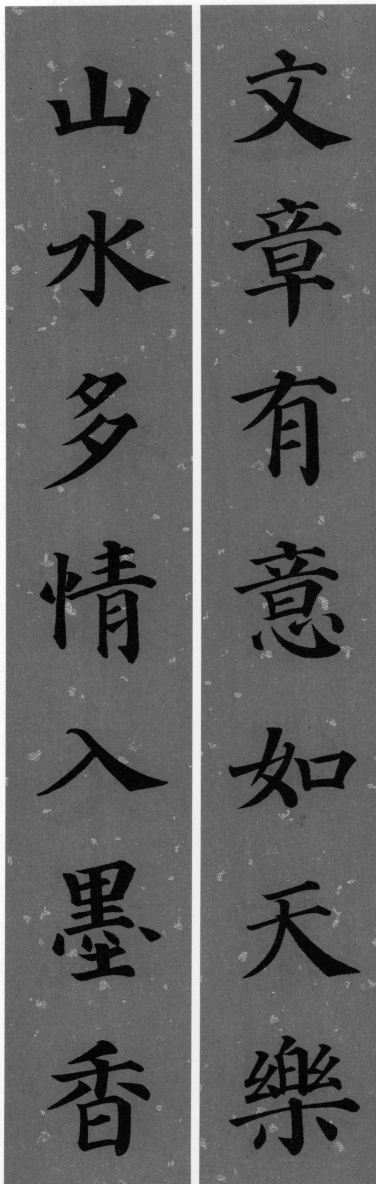

文章有意如天乐·山水多情入墨香

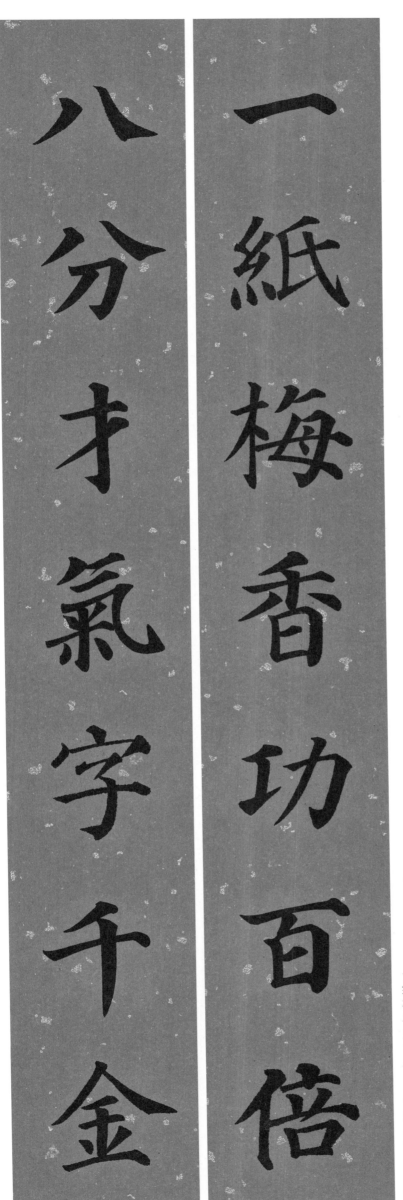

一纸梅香功百倍　八分才气字千金

竹韻梅風春滿地

紙香筆彩喜盈門

竹韵梅风春满地　纸香笔彩喜盈门

天地有情春不老

古今無盡水長流

温柔碧水春无限

豪放青山乐有余

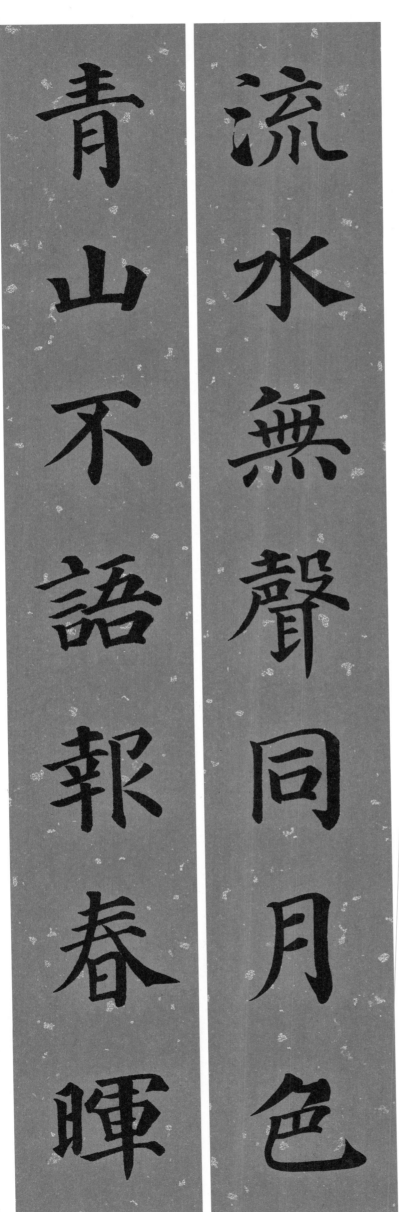

青山不語報春暉

流水無聲同月色

流水无声同月色　青山不语报春晖

碧海吞流因得大

崇山納壤始成高

碧海吞流因得大　崇山納壤始成高

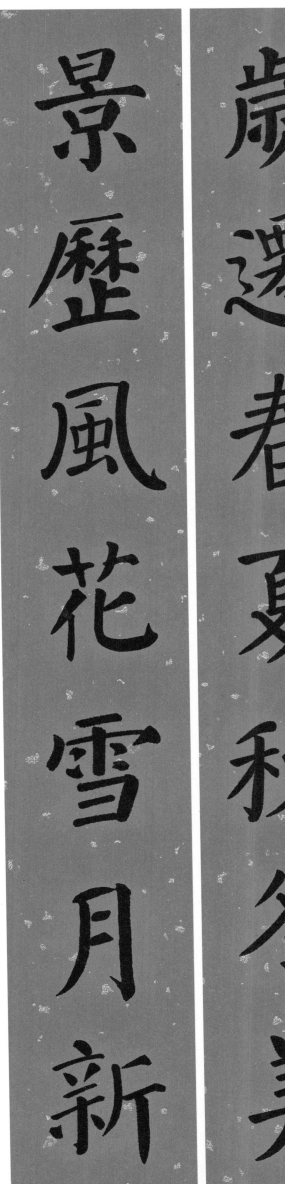

岁迁春夏秋冬美　景历风花雪月新

歲遷春夏秋冬美

景歷風花雪月新

天開萬物依仁道

海納百川成德茗

天开万物依仁道　海纳百川成德名

萬象更新

万象更新

普天同慶

普天同庆

萬事如意

万事如意

萬事大吉

万事大吉

喜氣盈門

喜气盈门

萬庭生輝

门庭生辉

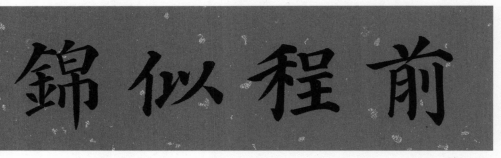

鹏程万里

前程似锦

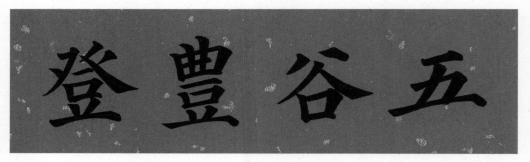

五谷丰登

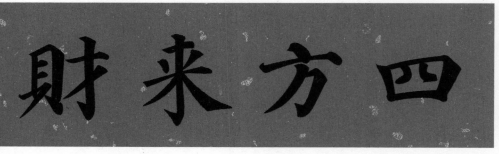

四方来财

五福临门

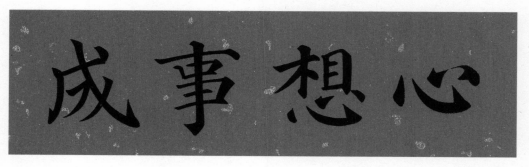

心想事成

歡度春節

欢度春节

政通人和

政通人和

積德人家

积德人家

戶納千祥

户纳千祥

四時平安

四时平安

春華秋實

春华秋实

春光明媚

春光明媚

春满华夏

春满华夏

阳春日丽

阳春日丽

喜迎新岁

喜迎新岁

一门吉庆

一门吉庆

人勤春早

人勤春早

喜庆有余

喜庆有余

小康之家

小康之家

人寿年丰

人寿年丰

新元开泰

新元开泰

四海升平

四海升平

风调雨顺

风调雨顺

江山如画

江山如画

祖国昌盛

祖国昌盛

国富民强

国富民强

家庭和睦

家庭和睦